明室

攝影札記

ROLAND BARTHES

La chambre claire

Note sur la photographie

羅蘭‧巴特—— 著

許綺玲—— 譯

向沙特的《想像》（*L'Imaginaire*）致敬

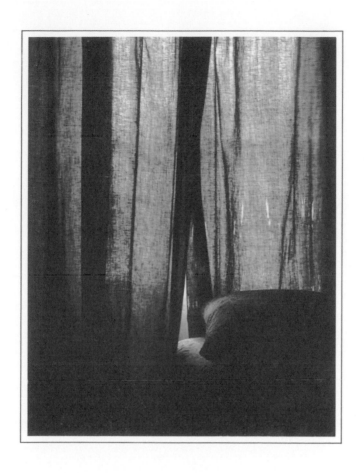

丹尼爾・布迪涅（Daniel Boudinet）：拍立得，1979。

目次

第一章 ——————————————————————

第一章

I

1.

　　有一天，已是很久以前了，我無意間看到拿破崙最小的弟弟傑若姆（Jérôme）的一張相片（1852 年攝）。當時，我懷著從此未曾稍減的驚訝，心想：「我看到的這雙眼睛曾親見過拿破崙皇帝！」有時，提起這驚訝，卻因別人好像既無同感也不了解（生命即充滿了一陣陣突來的小寂寞），於是這件事也就淡忘了。後來，我對**攝影**的興趣轉向了較為文化的層面。我曾宣布偏好**攝影**，以**攝影**對立電影，可是我並不能把**攝影**和電影分開考量。這個問題便懸而不決。關於攝影，忽然有股追究「本體」的慾望攫住了我；我想不計代價去探知什麼是攝影「自身」（« en soi »），是什麼本質特徵，使它從圖像團體中脫穎而出。這股慾望意謂著不管出自攝影技術與用途方面的

事實，也遑論攝影當今可觀的擴展，我終究無法
確知**攝影**是否存在，是否擁有它自己的「靈」，
它自己的精髓（génie）。

2.

誰能引導我？

從第一步，分門別類（若欲構組文本總體，必得先好好進行分類選樣），**攝影**隨即閃躲了開。一般施加於攝影的歸類，不是依照實務經驗（**專業者／業餘者**），或者修辭題材內容（**風景／物件／肖像／裸體**），便是依美學特色（**寫實／畫意**［Pictorialisme］），無論如何，都屬於客體本身之外的標準，與本質無關；這本質（假設存在的話）只可能是隨著**攝影**誕生的**全新**產物；因為這種種分類方式應該都適用於其他歷史悠久的再現圖像，**攝影**卻似乎不可分類，我於是思忖這無序可依的原因何在。

我首先想到這點：**攝影**所複製的，無限中僅曾此一回。它機械化而無意識地重複那再也不能

重來的存在；相片中的事件從不會脫胎換骨變做他物。從我需要的文本總體（corpus），**攝影**一再引向我看見的各個實體（corps）；它絕對**獨特**，**偶然**（Contingence）至上，沉濁無光，不吭不響，像心智未開的笨獸；這樣的（這一張相片，而不是**攝影**），簡言之，是晤／誤真（*Tuché*），

Lacan, 53-66

Watts, 85

機緣，相逢，真實（le Réel），在其不懈的表現中。佛家稱現實為空（*sunya*），不過本無（*tathata*）一字更妙，意指如是之實、那樣之實、那個之實，*tat* 在梵文中指那個，令人想到小孩伸出食指點著物的手勢，說：「它、那、那個！」（*Ta, Da, Ça!*）總是有一張照片在手勢那端，照片說：「那個，就是那個，就是那樣！」但不多言其他。相片不能有（所謂）哲學上的變化，而是像透明輕盈的包裝，滿滿填塞著偶然的事物。要是你拿相片給人看，對方也立即拿出他的來：「你看！這，是我弟弟；那，是我小時候！」如此這般。**攝影**只不過像一首歌，輪番唱著「**您看**」、「**你看**」、「**看啊**」，用指尖點出某種面對面的關係，且擺脫不了這純粹的隨機應變指示語（langage déïctique）。這就是為什麼我越是可

以合情合理地談論一張相片，越是感到不可能談論**攝影**整體。

因此，這樣一張張的相片是無法與其指涉對象或指涉對象（référent）（所代表複現者）有所區別的，或至少不能馬上區分，也不是每個人都會分辨（其他任何圖像一開始即滿滿地被其模擬事物的方式所充塞，使得其媒介與指涉對象之間很容易分開）。要察覺相片的能指（signifiant）並非不可能（專家們都如此做），不過，這須要進一步的知識或思考。**攝影**（為了方便起見，我們必須接受**攝影**這一普遍概念：此刻它僅意味的是毫不懈怠地重現偶然巧遇）天生有著反複同語（tautologique）般的傾向：照片中的一支菸斗總是一支菸斗，冥頑不靈；彷彿**攝影**永遠懷帶著它的指涉對象，在變動的世界裡，兩者如已被驚懾住，共處於相戀或者喪葬的靜止狀態；彼此相黏，肢體相繫，就像某些酷刑，將被判處的人緊綁在一具死屍身上；也像成雙成對的魚（根據歷史學家米席雷〔Jules Michelet〕，我想應指鯊魚），彷彿為了永恆的交媾，守著同一航線，結伴而游。攝影便是屬於這一類雙葉雙瓣的事物，一分離，

則兩相俱毀：也如車窗玻璃與窗外風景，又何妨比如善與惡、慾望與其欲求對象：這種二元性，只可想像，不可感知（我還不曉得，這固執的**指涉對象**堅持在那兒，從中將會乍現我要尋找的本質）。

　　這個宿命結（凡是相片必含有某樣事物或某個人）使**攝影**牽連了龐雜無比的萬物──世上一切萬物：為什麼挑這件事物，選這一時刻（來拍照），而不挑另一物，選另一刻？**攝影**之所以不可分類，因為並沒有足以標明這一或那一情況的任何理由。或許攝影也希望像個符號一般顯得壯碩、穩當而高貴，以求達到語言的尊嚴性。可是，要想有符號，必須有標記，少了這一標記本原，相片只是沒調和、沒打勻的符號，變質了，像酸掉的牛奶。相片不論以哪種方式，顯示了什麼內容，終究是不可見的：我們看見的，並非相片。

　　簡言之，指涉對象緊貼著相片。由於這獨特的黏附性，若想調整目光對焦於攝影，便有極大的困難。而討論攝影的書籍數量上原已較另一門藝術（電影）的論著少很多，尚且成為這項困難的犧牲者。其中有的書專論技術，為了要「看」清攝影的能指（signifiant），不得不把焦距拉得

Calvino

很近。也有的書採取歷史或社會學觀點，為了想觀察攝影的全盤現象，又不得不把焦點推得很遠。我很懊惱地發現沒有一種論調確切論及我感興趣、使我歡欣、令我感動的相片。比如關於風景攝影的構圖法則，對我有何用？或者從另一極端來看，將**攝影**解釋為家庭儀式，對我有何助益？每當我讀到有關攝影的某方面文章，再想想某張心愛的相片，便會發怒！因為，我！我只看到那指稱物，那慾望的對象，珍愛的身體；可是有個纏膩的聲音（科學的警告呼聲）用嚴厲的語調對我說：「快回到**攝影**吧！你看到的，折騰你的，是屬於『**業餘愛好者的攝影**』範疇，有一群社會學家已經討論過了。這類相片只是一種社會禮儀紀錄，其內容是為了表現融洽歸屬感，目的在於重振家庭觀念，如此等等。」我固執依舊，另有股更響亮的召喚直叫我否絕社會學的這般論調，面對某些相片，我寧願孤僻野蠻，捨棄文明教化；於是我既不敢簡化人世間不計其數的相片，也不敢將我個人的幾張相片拿來概括全部**攝影**。總之，我陷入了死胡同，亦可說，「在學術研究上」，我感到孤單無助。

3.

　　我因此自忖，想寫攝影所揭露的混亂和僵局，不正反映了我向來熟悉的難堪滋味：我成了搖擺不定的主體，在抒情與批評的兩種語言之間盪來盪去。其中，多項批評的語言包括了社會學、符號學、精神分析等論述 —— 可是，既然到頭來我對兩種語言皆不滿意，我自證心中唯一能確定的（縱使看似天真），只有我對任何簡化系統的堅決抗拒！因為只要我稍加採用，便發覺有某種語言隨之組構起來，也因而流於簡化，或者帶有訓誡意味，我於是輕輕丟開，另覓他處，準備換個方式來談。最好能一勞永逸，將我為了獨特性而做的抗議視為有理，力圖將（尼采所言的）「我之遠古至尊性」作為啟迪方針。因此我決定以對我而言真正存在的少數幾張相片作為我

的研究根據，完全不關文本總體，只談這些個體。從這已司空見慣的主觀與科學的辯論中，我歸結出這一奇想：就某方面來講，為何不能專為一個客體對象成立一門新學科？一種單一個體的知識（*Mathesis singulairs*）（而不再是普遍的〔*universalis*〕）？我願意現身說法，做**攝影**整體的中介者，嘗試從一些個人的觀感出發來闡述**攝影**的基本特質，也就是普遍性，而如果沒有這一普遍性，也就不會有**攝影**。

4.

好，就拿我自身作為攝影「知識」的衡量尺度吧！我的身子對**攝影**有何認識？我注意到一張相片可為三種不同作法（或三種情感、三種意向）的客體：操作，承受，觀看。操作者（*Operator*）即**拍照的人**；觀看者（*Spectator*），是閱覽報刊、書籍、相簿，查閱檔案資料，以及欣賞攝影藏品的我們大家；而這個人或那個物，即被拍攝者，則是標的、指涉對象、某種小擬像（petit simulacre）、散發自物體的幻影（*éidôlon*），我樂意名之為**攝影**的幽靈（*Spectrum*），這個字因其拉丁文字根而與「表演、景象」（spectacle）有所關聯，同時有死者復返的意味，增添了相片幾分恐怖。

三項作法中，有一項與我絕緣，不容我探詢：

即我並非拍照者，甚至也稱不上業餘，這是因為我太性急，總是迫不及待想看到拍照的結果（用拍立得？很有趣，但是結果卻差強人意，除非有偉大的攝影家介入）。我可以想見操作者的情感（還有根據**攝影者之攝影**的本質）與「小孔」（針孔相機〔*sténopé*〕）有點關聯。拍照者從這小孔觀看、界限、框取，為他想要「捕捉」（偷襲）的景物設定透視遠近景。就技術而言，攝影正位於兩種完全不同程序的交會點：一是化學程序，指的是光線在特定物質上的作用；二是物理程序，指影像乃透過光學裝置所形成。我認為觀看者的**攝影**，本質上可說是來自被拍客體的化學顯影作用（被拍者所散發的光線，我可以從稍後洗出來的相片接收到）；相反的，操作者的**攝影**與經由暗箱（*camera obscura*）小孔切割出來的影像有密切關聯。關於後者的情感（或本質），既然我不曾體驗過，便無從討論。我不能加入（人數最多）著眼於根據**攝影者之攝影**的大眾。我只能討論其他兩種經驗：被觀看主體的經驗，以及觀看主體的經驗。

5.

　　有時，我被人注視而不自覺。既然我決定以我個人的感受為引導，便不能討論這個情況。不過，我往往（在我看來，甚至過於頻繁）知道有人正在為我拍照。可是一旦我察覺自己被鏡頭盯住，一切都變了！我會自動「擺起姿勢」，瞬間為自己製造另一個身子，率先變成了「影像」。這個轉變過程很活躍，我可以感覺到**攝影**正隨它高興在塑造或折磨我的身子（有一則頗有寓意的小故事可說明攝影足以致人於死的能力：一群**巴黎公社成員**在築起的街壘前得意地接受拍照，竟因此而付出生命代價；一旦戰敗了，他們一一被提耶爾〔Adolphe Thiers〕政權的警察認出來，幾乎全遭槍斃）。

　　在鏡頭前擺姿拍照（我指的是，知道自己正

Freund, 101

在擺姿勢,即使僅在短瞬間),我冒的險不至於那麼大(至少目前不是)。若說我從拍照者那兒取得了我的存在,或許只是一種比喻性的說法。然而,這種依存性雖是想像的(且是最純粹的**想像**),我卻從中體驗到不明確親子關係所引起的焦慮;一個影像 —— 我的像 —— 即將誕生;他們會把我生成一個令人厭惡的人,還是一位「正人君子」?要是我能「出現」在相紙上,如同前人在古典畫布上那般神韻高貴,深沉而睿智等等!簡言之,要是提香(Titien)能為我「畫一幅油畫」,或是克路耶(Clouet)能幫我「畫素描」,該有多好!但是,既然我希望別人掌握的是細緻的精神質地,而不僅是模擬外表,而這點除了非常傑出的肖像攝影家能做到之外,一般**攝影**往往不夠敏銳,我也不知如何由衷表現於外在肌膚,只得在眼角唇邊「任其流露」一絲我期望是「不可定義」的淡淡微笑,以傳達我的本性特質,同時也表明我正自娛地意識到整個攝影儀式:我順從這一社會遊戲,我正在擺姿曝光,我曉得,我希望你們也曉得:但是這個額外的訊息應不至於絲毫改變我個人的珍貴本質:我之為我,真正的

我，一切模擬像之外的我（老實說，這是想化圓為方，無法實現的問題！）。總之，我希望我的影像，儘管在千百張變化多端的相片之間顛沛流離，經年累月，遭逢種種情境，仍始終應合我的「我」（眾所皆知，意指深刻的我）。可是，偏偏得倒過來說才對：是「我」從不符合我的影像，因為影像才是沉重、不動、頑固的（也正因此，社會要以影像為憑），而「我」才是輕浮的、支離破碎的、如浮標一般穩不住、站不定，在我如水瓶的身內晃動不已。啊！要是**攝影**能起碼給我一個中性的、解剖學的、外表體貌的身子，一個不含任何意義的身子！可嘆的是，攝影自作聰明，判決我始終得具有某種表情，我的身子永遠找不到其零度，沒有人賦予它這個零度（也許，只有母親曾給了我？因為冷漠不能除去影像的重荷——所謂「客觀」的相片便做不到，比方在投幣式自動照相亭所拍出來的大頭照，就只能把你變成刑事上警察監管的人——，只有愛，極致的愛，才能卸去那重擔！）。

反身自觀（不同於攬鏡自照）從**歷史**階段看來是晚近才出現的行為。油畫、素描或細密

肖像畫，直到**攝影**大量風行以前，只是少數者的專利，其用途況且僅只為了彰顯社會或經濟地位；無論如何，一幅畫得再酷似的肖像也不是一張相片（這正是我試圖證明的）。奇怪的是不曾有人想到這一反身自觀的新行為（對文明）所造成的困擾。我期待有一種**觀看的歷史**（Histoire des Regards）。**攝影**帶來的是：我，有如他人，即認同意識的扭曲分化。更奇怪的是，人們對影像雙重化討論得最多的時代竟是在攝影誕生之前。有人曾就近比較「鏡影似自我幻象」（l'héautoscopie）和「自覺幻象」（hallucinose）。

Gayral, 209

數世紀以來，這一直是個重要的神話題材（thème mythique）。可是今天，我們彷彿已壓抑了攝影的深沉瘋狂，唯有當我看到相紙上的「我」而略略感到不自在時，才會想起攝影所繼承的這個迷思。

　　這種困擾其實是一種產權方面的困擾。法律上有其說法：照片屬於誰？屬於被拍者主體？還是拍照者？風景相片本身不正是向地主採取某種形式的借貸？數不盡的相關訴訟案，似乎在表達一個社會之不確定，對社會而言，存在須靠「擁

Chevrier-Thibaudeau

有」才成立。攝影將主體變成客體，變作物體，甚至可說，變成了博物館藏的物品。最早的肖像照（1840 年左右）在拍攝過程中須強迫被拍主體頂著大太陽，在玻璃屋中長時不動地擺姿勢曝光；變身為物的這道經驗不啻忍受外科手術的折磨；當時有人還發明了一項工具，名為頭部支撐架（l'appuie-tête），是一種從鏡頭上看不見的義肢輔器，用以固定姿勢，支撐並維持身體度過靜止狀態：這個頭部支撐物便是我即將變成的雕像的底座，我的想像本質的馬甲束縛。

Freund, 68

　　攝影肖像是個封閉的眾力之場。四種想像在此交會，彼此對峙，互相扭曲。面對鏡頭，我同時是：我自以為的我，我希望別人以為的我，攝影師眼中的我，還有他藉以施展技藝的我。換言之，多麼奇怪的舉動啊：我竟不斷地在模仿我自己。也正因此，每當我被拍照（我容許別人拍我）時，總不免有一股不真實感掠過心頭，有時甚至是種欺詐感（猶如某些惡夢予人的感受）。想像中，**攝影**（指我具有意向的攝影）代表這極微妙的時刻，真確言之，在此時刻我既非主體亦非客體，而毋寧是一個主體自覺正在變成客體，

我經歷了一次死亡（放入括弧）的微縮經驗：我真的變成了幽靈。**攝影者**也心知肚明，他自己（即令只是為了商業上的理由）也很害怕這個死亡過程，他的手勢動作等於是要為我塗抹香油。再也沒有比攝影師扭捏作勢，為了追求「栩栩如生」的效果更可笑的了（即使我們算不上是其目標的被動受害者，或薩德〔Sade〕所述的護胸革甲〔plastron〕，類似軍事演習中的活靶、假想的敵對目標）！多麼差勁的點子：他們教我坐在我的畫筆前；教我到外頭去（「外頭」比「裡面」更有生氣）；教我在樓梯前擺姿，因為後方正有一群孩童在玩耍；有人發現一張長凳，即刻（突來的禮遇）教我坐在其上。這一切，簡直像是受到驚嚇的**攝影師**要竭盡心力搏鬥，以免**攝影**成為死亡。而我，既然已變成了物體，便不再掙扎。我已有預感，要從這場惡夢中醒來必定更加艱難，因社會將如何處置、如何解讀我的相片，我無從得知（無論如何，同一張臉可有種種不同的解讀）；但是當我在這道手術後的產物中發現自己時，我看到的是我已完全**變成了像**，亦即變成了**死亡本身**。別人——**他人**——將我從我自身剝奪

而去，他們殘暴地把我變成物體，任意處置我，擺佈我，存入檔案中，準備隨時對我施用各種狡詐的造假伎倆。某日，有位優秀的女攝影師為我拍照，我以為她拍的那張相片顯露了我因日前服喪而哀傷的神情，總算這一回，攝影有還我真相。然而事隔不久，我在一本誹謗文集的封面重新又看到那張相片，經過印相過程的人工改造，我僅存一張可怖的臉，毫無內涵、陰險、可憎，正如該書作者們想加諸於我的語言的形象（所謂的「私生活」只不過是指我不是個形象、不是件物體的這片時空。政治上，我有作為主體的權利，而我必須捍衛這個主體）。

　　終究而言，在別人為我拍的相片中，我針對的（我看相片時所根據的「意向」）是死亡：死亡即是那相片的本質、形式、相，即不變易的概念（*éidos*）。因此，奇怪的是當別人為我拍照時，我唯一可以忍受的，唯一喜愛的，並且具有親切感的，只有相機的聲響。對我而言，**攝影者**的憑藉器官不是眼睛（眼睛令我懼怕），而是手指，與鏡頭起動鬆扣，金屬感光片的滑入（指相機仍用金屬版的情況）皆有關聯。我喜愛這些機械聲

響，從中體驗了近乎感官享受的快樂，彷彿在**攝影**中，這些聲響——且只有這點——才是我的慾望所繫；那短促的喀嚓一聲，即能粉碎**曝光**時籠罩的致命凌辱。對我而言，**時間**之聲並不愁慘：我喜愛敲鐘、時鐘、手錶——因而想到早期攝影使用的器材即得自精細的木工技藝與準確精密的機械裝置：事實上，這些老相機正是用來看的時鐘，而或許藏於我心中，有個很古早的人在相機裡依舊聽得見林中生之籟。

6.

　　從一開始，我已指出**攝影**紊亂無序，各種用途、題材皆混淆不清；在觀看者的相片中我再度發現這樣的紊亂，而作為觀看者的我現在想探討這個情況。

　　今天，如同我們每個人一般，我無時無刻不看見相片；相片不求自來，來自世界各方，湧向了我。這些相片只不過是「圖像」，其現身形式好比未經篩選的原煤，參差不齊，通通來（或者通通去）。然而，在攝影集或期刊內，相片經過了挑選、評價、欣賞、彙集，這些猶似經過了文化過濾的相片當中，我發現有一些激起了我淡淡的喜悅，彷彿這些相片反映了深藏我心中不曾表露的情慾或傷痛（縱使相片的題材顯得十分乖順）。而相對地，也有一些相片，我見了毫無所

動，卻因一而再看到它們如壞草般不斷繁生，竟致倍感厭惡，甚至惹怒了我。有時，我竟憎恨起攝影：尤金・阿特傑（Eugène Atget）的老樹幹，皮耶爾・布雪（Pierre Boucher）拍的人像裸照，還有傑曼・克魯爾（Germaine Krull）的重疊印相（僅列舉幾位時代較早的大師）對我有何用？何況，我還發現實際上我不曾喜愛同一位攝影家的全部作品。史蒂格立茲（Alfred Stieglitz）只有他那張最著名的照片（〈馬車終點站〉，紐約，1893）令我著迷（已近乎瘋狂地步）；梅波碩普（Robert Mapplethorpe）的某張相片使我誤以為找到了「我的」攝影家，而實則不然，我並不喜愛梅波碩普的所有作品。因此，一般在提到歷史、文化、美學時有個方便引用的概念，即所謂藝術家風格的概念，我便無法苟同。我既已投注不少心力，深感其雜亂無章、偶然意外與莫測高深，領會到攝影真的是一門鮮少確立的藝術，正如同（如果有人決心要建立）一門有關可欲求或可憎恨之身體的科學一般，無以成立。

　　我了解到，一旦要談：我喜愛／我不喜愛，便容易失之為膚淺的主觀意念，有所不足。但是，

我們之中，誰心裡沒有他自己的品味，倒胃口，或無所謂的事物一覽表？而正巧，我一直希望為我的種種情緒提出論證，並不是要為之辯解，更不是想把我的個性充塞於文章的舞台上；相反的，為的是要將我的個人性格提供出來，伸展開來，朝向一種關於主體的科學，名稱是什麼我覺得並不重要，只要這門科學能夠達到（這點尚未嘗試過）一種既不會簡化我，也不至於壓垮我的普遍性。因此，應當去探看一番。

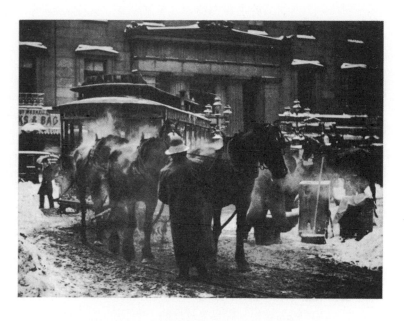

「史蒂格立茲只有他那張最著名的相片令我著迷……」

史蒂格立茲（A. Stieglitz）：馬車終點站，紐約，1893。

7.

　　我於是決定以某些特定相片對我的吸引，作
為我新的分析引導，而我至少能確定其吸引力。
但如何稱呼好呢？稱之為著迷？不對，我喜歡的
相片，我認為與眾不同的相片，毫不耀眼，不會
令人頭暈目眩。相片帶給我的感受與目瞪口呆正
相反，毋寧是種內在的激盪，如節慶，也如工作，
又是一股不可言喻的什麼，想要宣洩抒發，因而
形成了迫切感或壓力。那麼，稱作興趣吧？又嫌
簡略，若僅是為了列舉攝影令人感興趣的種種原
因，我大可不必探究我的情感。我們可以對相片
再現的內容物、風景以及人體，產生慾望；或者，
經由相片認出我們喜愛或曾喜愛的人；也可以對
相片內容所呈現的感到訝異；還可以欣賞或討論
攝影家的表現手法等等。但這都只是一些混雜而

無關痛癢的興趣。滿足上述任一條件的相片也許只能引起我淡淡的興趣。假使真有一張相片引起了我濃厚的興趣，我渴望知道這張相片裡是什麼令我傾倒（tilt）。因此，我認為（暫時）可用來表示某些相片施加於我的吸引力，最準確的字眼大概是奇遇（aventure）。這一張，碰上了我；那一張，沒碰上。

　　奇遇的原則容我決定攝影的存在。反之，沒有奇遇，就沒有相片。我引沙特這段話：「報章刊載的相片很可能『對我毫無意義』；換言之，我觀看這些相片，卻不能為之採取存在的立場。因此，我在相片中看到的人物雖為照相所攝，卻並無存在的地位，正如同〈騎士和死神〉雖為杜勒（Albrecht Dürer）的版畫所掌握表現，我卻不能意定其存在。還有一種情況，我對某些相片毫不在意，甚至不去實現其『作為影像的狀態』（la « mise en image »）。照片只是含糊地構成客體，其上出現的人形的確構成人物，但只因他們與人類相像，卻毫無個別意向性。他們在感知，符號與影像三界岸邊漂浮，卻無法登上任一岸。」 *Sartre, 39*

　　在這鬱悶的荒漠裡，忽然有張相片迎著我

來，它使我充滿活力，我為它注入生命。因此，
我應當將這促使相片存在的魅力命名為生之動力
（*animation*）。相片本身雖未因此變得栩栩如生
（我不相信「生動」的相片），卻使我生氣蓬勃：
這正是奇遇（aventure）使然。

8.

在這項**攝影**的研究中，現象學借予我一些方針，一些用詞。然而這個現象學是如此含糊，不拘小節，甚至冷眼旁觀，竟同意隨我進行分析的興緻，來扭曲或迴避它自己的原則。首先，我不跳脫，也不打算從一個似非而是的反論中跳脫出來；一方面希望終能為**攝影**的本質命名，亦即為**相片**描繪出一個本相學（une science eidétique）的意念；另一方面，令我覺得執拗難以應付的是因攝影本質上可以說（自相矛盾的說法）只是偶然、單一、奇遇：我的相片徹頭徹尾只是「隨便什麼東西」，而這不正是攝影的缺陷？這一生存困境不就是叫作普通平凡？其次，我的現象學同意被情感力量所牽累，而情感正是我不願化減的。情感既然不可化減，因而我要化減攝影，我必須

將其化為情感。然而，我們可否探究考量一種情感的意向性，一種客體之瞄準，一種即刻為慾望、憎惡、鄉愁、欣悅所沁透的客體？古典現象學，亦即我青少年時期認識的現象學（此後，亦未出現其他現象學），我並不記得其中論及慾望或哀悼服喪。當然，若依非常正統的看法，我自可揣想**攝影**具有一大網絡的本質：如材質方面的本質（多虧有物理、化學、光學方面的**攝影**研究），各學術領域的本質（比方美學，**歷史**，社會學等）。可是一旦觸及**攝影**的普遍本質，我便掉頭轉向，不再依循（**邏輯**的）形式本體論之路，停下來，守著我的慾望，我的哀傷，彷彿寶藏一般。我心中預想的攝影本質是不能與「悲愴」分開的，打從第一眼看，攝影即是源生自悲愴。我很像某位友人，他之所以投向攝影，只為了想替兒子拍照。身為**觀看者**，我對攝影只有「情感」方面的興趣；我希望深入探討這個現象，不以問題（論題）討論之，而以傷口看待之：我看見，我感覺，故我注意，我觀察，我思考。

9.

　我流覽一份雜誌畫報。有張相片忽然引起我的注意；內容是尼加拉瓜武裝暴動，很普通的（攝影）題材，並無奇特之處：殘破荒廢的街道上，兩名戴鋼盔的士兵正在巡邏；中景部分有兩名修女路過。這張相片令我喜愛？引發我興趣？使我好奇又驚訝？都不是。只是（對我而言）它存在。我隨即了解它的存在（它的「奇遇」）是因有兩種不相聯的異質元素並現，這兩種元素並不屬於同一世界（但還稱不上形成對比）：一邊是士兵，一邊是修女。（依我親身觀察）我猜想其中有個構圖原則，便即刻查閱了同一位攝影記者（荷蘭籍的庫恩・維辛［Koen Wessing］）的其他相片，試圖加以證實：的確，其中有多張相片亦因包含上述的二元性而引起我注意。如這

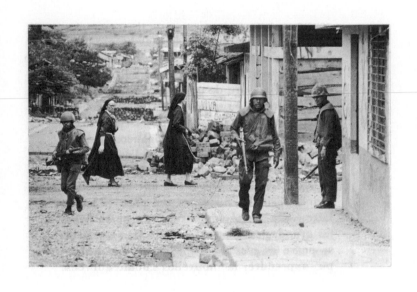

「我隨即了解這張相片的『奇遇』在於兩種元素的並現……」

維辛（Koen Wessing）：尼加拉瓜，軍隊在街道上巡邏，1979。

張，母親與女兒因父親遭到逮捕而悲泣哀嚎（波特萊爾［Baudelaire］說：「因生命重大事件而作的手勢所傳達凸顯的真理」），此景發生在窮鄉僻壤（她們如何獲知消息？這些手勢又是為了誰？）。另一張，塌陷的馬路上，有具男童屍體，覆蓋著白布，親友們圍著他，傷慟無比：可惜，這只是個平凡的景象。不過，我留意到一些干擾因素：屍體有隻腳掉了鞋子，哭泣的母親手中抱著床單（為什麼要這條床單？），遠處有名婦女，應該是位朋友，正拿著手帕搗住鼻子。還有一張相片，一間遭到轟炸的公寓裡，兩名小孩瞪著大眼，其中一名衣衫拉得高高的，露出小肚子（干擾畫面的是過大的眼睛）。再有一張，背靠著屋牆，三名桑定尼主義者（sandinistes）用布塊遮著下半部臉（因有異臭？或是因從事地下工作而不願露臉？我一無所知，不了解游擊戰的實際情況）；其中一名，手持一把（未上膛狀態的）長槍，架在大腿上（我看著他的指甲），張開另一隻手，伸出來，像在解釋或說明什麼。我的規則更加適用於這同一項報導中其他較不吸引我的相片；這些相片都很美，清楚說明了武裝暴動的尊

嚴與恐怖，但是在我眼中卻毫不突出，其同質性
的內容屬於文化層面；若非題材較硬、較粗暴，
它們只是帶有幾分格勒澤（Jean-Baptiste Greuze）
式畫風趣味的「戲劇化場景」。

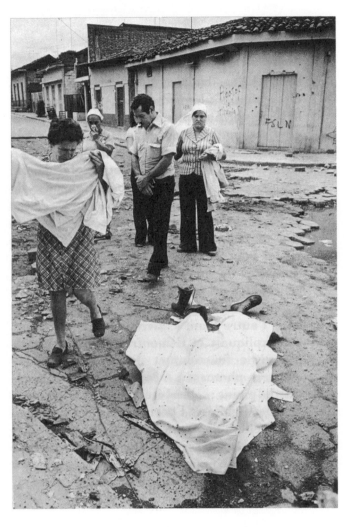

「……哭泣的母親手中抱著床單（為什麼要這條床單？）……」

維辛（Koen Wessing）：尼加拉瓜，父母找到他們孩子的屍體，1979。

10.

　　我的規則相當可靠，我因而試著為這兩項元素命名（稍後將會用到）；我個人對以下這些相片的獨特興趣，或許正是奠基於這兩項元素之共存。

　　第一項元素顯然是一個延伸面，一個場域或畫面的擴張，根據我的知識文化素養，可以相當駕輕就熟地掌握。畫面或多或少具有風格，也或多或少拍得成功，視攝影者的功力和機遇而定，但一律反映了一項標準訊息：即武裝暴動，尼加拉瓜。所有符號皆可歸入這兩項，比如穿便衣的窮困戰士、荒廢的街道、許多死去的人、悲痛、太陽、印地安人沉重的眼神，上千相片都屬於這類型情景。對這些相片我自然有一般的興趣，有時也令我感動，但這是經由道德政治文化

的理性中介所薰陶的情感。我對這些相片的感受屬於普通情感，幾乎可說是調教出來的。在法文裡，我找不到一個字詞足以表達這樣的人文興趣。我想，在拉丁文裡，倒是有這樣一個字詞存在，即 *studium* 知面；此字並不意指「學習」，起碼不直接謂此，而是指對一項事物用心，對某人有好感，是一種一般性的投注，或許都具有熱忱，但並不特別深刻狂熱。正是由於知面，使我對許多相片產生興趣，或者將其視作政治見證，或者當作美好的史實畫作來欣賞：因為我是以文化的觀點（知面具有這一方面的內涵或衍生意義［connotation］）來體會這些人物與其神情、姿態、佈景和劇情。

第二項元素則是來打破知面（或為之標出抑揚頓挫）。這回，並非我去探尋它（因為是我將我的至上意識注入知面的場域裡），而是它從景象中，彷彿箭一般飛來，射穿了我。拉丁文有個字詞可以表示這道傷口、這個針刺、這個利器造成的標記。我覺得這個字因具有標點的意思而更加適宜，而事實上，我提到的那些相片猶如加上了標點，有時甚至滿佈斑點，充滿了敏感點。巧

的是，這些標記與傷口都是點。所以，這個騷擾知面的第二元素，我稱之為 *punctum* 刺點，而這個詞又有：針刺、小洞、小斑點、小裂痕 —— 還有擲骰子，碰運氣的意思。相片的刺點，便是其中刺痛我（同時謀刺我，刺殺我）的這個意外偶遇。

把**攝影**這樣區分為兩大主題後（大體而言，我喜愛的相片常具有古典奏鳴曲式的結構），我好一項一項分別加以討論。

11.

　　許多相片，可惜，在我看來都了無生趣。而那些在我眼中尚可存在的照片，大部分亦僅僅對我激起一種泛泛的、可說是禮貌上的興趣，但沒有任何刺點。它們無論討好我或不討好我，都不能刺傷我，因為投注其中的只有*知面*。*知面*是片遼闊無比的天地，只有漫不經心的慾望，各種各樣的興趣，一無所得的嗜好：*我喜歡 ／我不喜歡*，*j'aime ／ je n'aime pas, I like ／ I don't*。*知面*即屬於喜歡 *to like* 之列，不屬於愛 *to love*，帶動的只是半調子慾望，半調子意願，與平常覺得某人、表演、服裝、書本「還不錯」，同是一種浮泛、平滑、無關痛癢，且不帶責任的興趣。

　　辨識*知面*，即註定要迎對攝影者的意圖，要與之和諧共處，或者贊同，或者不贊同，但必定

可以理解，可以在心中思辨，因為（知面所倚藉的）文化即是創作者與消費者之間的一項契約。知面是一種教養（知識和禮貌）教我能夠認出操作者，能夠體驗其創作的動機目的；不過，這是依我觀看者的意願，多少像是逆向而行的體驗。有點像是我要解讀相片中攝影者的種種迷思，與其迷思親善友好，而實際上並不完全相信它們。這些迷思顯然是為了（這正是迷思的功用）妥協攝影與社會之間的關係（有此必要嗎？當然有，因為照片是危險有害的），賦予攝影各種用途，以便作為證明攝影無辜的託辭。這些用途包括：傳達訊息，代表複現，突襲驚嚇，產生意義，激起想望。而作為觀看者的我多多少少欣然地辨識它們，為之注入我的知面（既非我的享樂，亦非我的痛楚）。

12.

　　攝影是純粹的偶遇，也只可能如是（必有某**件事物**被複現）—— 文章突然牽動隻字片語，即可將一段描寫性質的文句轉為表達省思 ——，而比起文章來，攝影正相反，能即刻展陳所有「細節」，甚至可以提供人類學知識的素材。威廉・克萊因（William Klein）在莫斯科拍的相片（1959年5月1日），讓我見識了俄國人如何穿戴（我原本不知道）：我注意到一名男孩的大蓋帽（或稱報童帽），另一名男子的領帶，有位老婦的頭巾，一名少年的髮型等等。我尚可深入細部，留意到納達（Nadar）拍的眾多男士都留了長指甲。這也是人種形象的問題吧：不同的時代，人們怎樣留指甲？這一點，**攝影**比任何繪畫肖像都能更清楚地告訴我。**攝影**讓我有機會接觸知識外的次

知識（infra-savoir），提供我許許多多瑣碎事物，還能迎合我的某種拜物傾向：因為有某一面的「我」喜歡探知這類小事，從中體會戀慕的滋味。同樣地，我喜愛某些傳記性描述的作家生活點滴，如同某些相片一般令我著迷；我將這類細節名之為「生之微素」（biographèmes）。**攝影之於歷史的關係正如生之微素之於傳記。**

「攝影家讓我見識了俄國人如何穿戴:我注意到一名男孩的大蓋
帽,另一名男子的領帶,有位老婦的頭巾,一名少年的髮型⋯⋯」

克萊因(William Klein):五月一日,莫斯科,1959。

13.

　　看見第一張相片的第一個人（若將拍攝者尼葉普斯〔Nicéphore Niepce〕除外）必定以為他看到的是張圖畫，因有同樣的取景方式，同樣的透視法。**攝影**曾遭受繪畫的幽魂折磨，至今依然（比方梅波碩普拍攝的一枝鳶尾花，東方的畫家或曾有類似的表現手法）；透過模仿與議論，**攝影**早已將繪畫視為慈父般的極致**參考模範**，彷彿攝影是從圖畫孕生而來的（就技術而言，確實如此，不過，這只是部分實情，因為畫家所用的暗箱〔*camera obscura*〕只是**攝影**形成的種種原因之一；最重要的，應該是化學方面的研發）。就我目前研究所及，一張再寫實的相片亦與繪畫在本相方面（éidétiquement）似無區別。「如畫派、或畫意派」（« pictorialisme »）只不過是**攝**

影誇大了對自身的觀感。

　　雖然如此，（我覺得）**攝影**之所以接近藝術並非由於**繪畫**，而是經由**戲劇**。談**攝影**的起源，必定有尼葉普斯與達蓋爾（Louis-Jacques-Mandé Daguerre）的一席之地（儘管後者多少僭越了前者的地位）。達蓋爾在獲取尼葉普斯的發明時，正在城堡廣場（現今的共和國［République］廣場一帶）經營一家劇場，其內設有利用照明變化與活動裝置營造的全景畫幕。總之，**透視法畫作、攝影、立體透視畫景**（Diorama）三者均起源自暗箱，皆是關於舞台場景的藝術。不過，如果說，在我看來**攝影**更接近**戲劇**，那是因兩者之間有一個獨特的中繼者：**死亡**（也許只有我看到這點）。**戲劇**與**亡者**祭拜儀式的原始關係眾所周知：早期的演員為了扮演**死者**的角色而將自身抽離群眾。化裝，就是要把自己的身體比做既是活的又是死的：比如在圖騰劇場，人上身塗白，中國傳統戲劇有人物臉譜，印度卡達卡里（Katha Kali）傳統敘事舞劇用米漿當作化妝粉底，日本的能劇則戴人臉面具。而我發現**攝影**正具有這同一類型的關係。人們雖急欲設想生動的相片

(「力求生動」的狂熱,正是因面對死亡深感不安而採取的迷思式否認態度),**攝影**卻像是原始劇場,也可比擬**活人扮演的靜態畫**(Tableau Vivant),在那經過粉飾的僵止顏面底下,我們看見了死者。

14.

　　我想像（因為我不是攝影者，能做的只有想像）操作者的主要行動（經由相機小孔）是突襲某件事物或某個人；我想像當他完成此舉，可是被攝對象並未察覺時，便算是達成一項完美的行動。從這行動公然衍生出所有以「震驚」（« choc »）為原則（或說是藉口、託辭更佳）的相片，因為攝影的「震驚」（不同於刺點）與其說會造成創傷，毋寧更會揭露原本安然掩藏的事物，而身在其中的演員不知不覺。此舉產生了各色各樣的「驚奇」（對觀看者的我是如此，對攝影者而言，則是種種輝煌的「戰果」）。

　　第一類的驚奇是「稀罕」（當然是指罕見的被攝指稱物）。有人以讚嘆的口吻告訴我們，某位攝影師曾花了四年的功夫進行蒐尋探訪，就為

了彙編一本畸形人的攝影集（兩頭人，有三個乳房的女人，有尾巴的孩童等等，全都面帶笑容）。第二類的驚奇，在繪畫中已相當著名，即重現連續動作中，正常人眼所無法掌握的剎那姿態（在他處，我曾將這類姿勢名之為歷史畫作的意志體現［numen］）：比如拿破崙・波拿巴（Napoléon Bonaparte）剛剛觸摸了雅法（Jaff）的鼠疫患者，正將手縮回來。同樣地，攝影藉助本身的瞬間行動，可以在決定性時刻固定住一個急速的場景：比如阿貝斯提蓋（Apestéguy）在普布里西斯（Publicis）香榭大道藥妝店大樓發生火災時，鏡頭拍下一名婦女正從窗口跳下。第三類的驚奇是壯舉，即技術上的偉大成就：「半世紀以來，哈洛・迪・耶傑頓（Harold D. Edgerton）以百萬分之一秒的速度拍攝一滴牛奶滴落下來的狀況。」（我不必特別在此表明這類相片既不能感動我，也不能引起我的興趣。一心偏向現象學的我，表象外觀若不合我意，我便不會喜歡。）第四類的驚奇是攝影者玩弄的技巧，比如：重疊印相，變形鏡頭產生的歪相，對某些技術缺陷（偏離景框、畫面模糊、透視干擾）的恣意發揮。偉大的攝影

家（傑曼·克魯爾，柯特茲［André Kertesz］，威廉·克萊因）都曾嘗試這類型的驚奇效果，其顛覆性意義儘管我可以理解，但無法令我信服。第五類的驚奇是匠心獨具的奇想。柯特茲拍過一處閣樓小窗，內有兩尊古典風的雕塑胸像，隔著玻璃觀望街道（我喜歡柯特茲，但我並不喜歡音樂和攝影中的幽默）。這類景象也許是攝影者的安排，媒體畫報卻視為「自然天成」的景象，認為是靠優秀攝影記者發揮天分，亦即剛好抓到機會，突襲捕捉到的：例如拍到一名盛裝的伊斯蘭王族人士在滑雪。

所有這些驚奇皆遵守挑戰的原則（也正是因此，我感到生疏）：攝影者就如同特技演員一般，必須對一切可能的規則，甚至微乎其微的可能性挑戰。推向極端，還得向何謂有趣的一般定義挑戰：亦即當人們看不出何以要這樣拍攝時，便是一張「驚奇的」相片。出自什麼動機，具有什麼趣味，要拍門框裡一身背光的裸體、草地上一部舊車的前半身、停靠堤岸的貨船、草地上的兩張長椅、女人臀部出現在鄉村農莊的窗前，或者在裸露的肚子上擺一枚蛋（這都是一項業餘攝影比

賽的得獎作品）？早期，**攝影**為了驚人而拍攝引人注目的事物，然而不久，便有了著名的翻轉現象：東西只要拍成了相片便可宣稱是引人注目的。「隨便什麼」（n'importe quoi）於是成了心機最複雜，最具造作價值的東西。

15.

　　既然所有相片皆是偶然的（也因此而無意義），攝影只好戴上假面（masque）以製造意義（針對一普遍性）。假面一字正是卡爾維諾（Italo Calvino）的用語，指人的面目何以成為社會和歷史塑造的產物。比方說，阿維東（Richard Avedon）拍攝威廉‧卡斯比（William Casby）的肖像，把奴隸制度的精義完全赤裸地顯現出來。假面，即意義，因為假面是絕對純粹的（如同上古時代的劇場面具）。亦是因此，偉大的肖像家也是偉大的迷思解譯者：如納達（拍法國的布爾喬亞階級），桑德（August Sander）（拍納粹掌政之前的德國人民），阿維東（拍紐約上流社會 [*high class*] 人士）。

　　然而，假面為**攝影**中的難題所在。社會似

Calvino

乎不太信任純粹的意義；社會雖允許意義存在，但同時又要求意義為吵雜聲所包圍（如控制論〔cybernétique〕所言），使其較不尖銳。所以意義（我並非指效果）太強的相片便立即會被設法轉移注意，好讓人們用美學觀點接受，而不採政治觀點。實際上，**假面攝影**已具有足夠的批判性而引起疑慮（1934 年，納粹政府查禁了桑德的攝影作品集《時代的面孔》，因其不符合納粹心目中的種族原型）。然而，另一方面，攝影亦太過拘謹（或太過「突出」）以致於無法真正構成有效的社會批判，或至少也無法達到社會運動的要求：有哪個關注社會，投入社會的科學會確認面相學的益處？察覺面孔在政治或道德上的意義，這種能力傾向豈不是本身已偏離了階級？這或許言過其詞，然而桑德拍的**公證人**顯得自負而僵直呆板，**庶務人員**自信滿滿而魯莽；但是一名公證人或庶務人員是不會解讀出這些符號的。觀察社會的目光猶帶有距離，因這裡必得通過審美微妙的中繼站，使批判的距離失去了作用；惟先已具有批判傾向的人才會看出作品的批判性。這個僵局亦有點是布萊希特（Bertolt Brecht）所面臨的：

「假面，即意義，因為假面是絕對純粹的……」

阿維東（R. Avedon）：威廉·卡斯比（William Casby），生為奴隸，1963。

他敵視**攝影**，因（據他說）攝影的批判能力微弱，然而他的戲劇因美學品質優異，奧妙而難以捉摸，亦從未在政治批判方面奏效。

　　廣告因其營利性質而必須有清楚明白的意義。若將這個範疇除外，**攝影**的符號性只限於在少數肖像攝影家的傑出表現中發揮作用。至於其他那些不請自來的「好」照片，頂多只能說：客體在說話，在含糊地引人遐思。僅止如此，亦可能被認為是危險的。萬不得已，比較可靠的是沒有任何意義：柯特茲 1937 年剛到美國時，《生活》（*Life*）雜誌的編輯曾拒絕他的照片，因為他們認為他的影像「太多話」，會教人思量，提示著某種意義——一種非表面所見的言外之意。終究言之，攝影的確具有破壞性，但不是因會嚇駭人、惹人嫌或傷害人，而是因會引人陷入沉思。

「納粹政府查禁了桑德的攝影作品集《時代的面孔》，
因其不符合納粹心目中的種族原型。」

桑德（Sander）：公證人。

16.

一幢老屋，門廊陰影，屋瓦，殘褪的阿拉伯風裝飾，一名男子倚牆而坐，冷清的街坊，地中海的樹木（查理・克里富［Charles Clifford］攝，阿罕布拉宮［Alhambra］）。這張老照片（1854年攝）感動了我：那兒正是我想居住生活的地方。這個想望深深潛入我心，不知依隨何根源：溫暖的氣候？地中海神話？（代表古典嚴謹和諧美的）阿波羅風（apollinisme）？無後繼？隱退？匿名？貴族？無論何者（我自己的，我的動機的，我的幻想的），我想在那兒生活，細細感受 —— 而這份細膩感是無法從一般觀光照片中得到滿足的。對我而言，風景相片（城市或鄉野）應是可居的，而非可訪的。我若對自己觀察正確，我的居住渴望既非痴夢（我並不期望異想天開的地方），也

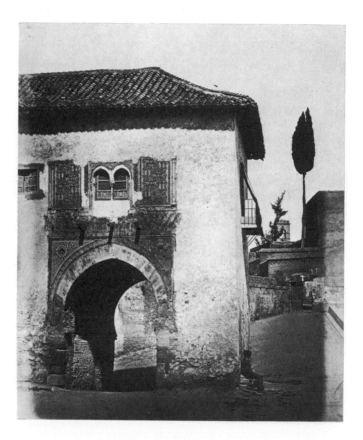

「那兒正是我想生活的地方……」

克里富（Charles Clifford）：阿罕布拉宮，格拉那達
（Alhambra, Grenade），1854-56。

不實用（我沒有要依照房地產公司的廣告圖片來
購置房產）；我的慾望是嚮往超脫現世的幻夢，
出自領我前瞻的先兆，追求烏托邦式的理想時光，
或者，引我回顧，回顧我心中不知何處：這正是
波特萊爾的〈旅行之邀〉（*Invitation au Voyage*）
和〈前世〉（*Vie Antérieure*）兩首詩所詠唱的雙
向憧憬。面對我心怡的風景，彷彿我能確定曾在
那兒，或者，我應當去那裡。可是，佛洛伊德談
到母體時，曾寫道：「沒有任何地方像母體內一
般，我們可以如此肯定地說，我們曾在那裡。」

Chevrier-Thibaudeau

這或許才是（慾望選擇的）風景圖象之精神所在：
heimlich，我的家，喚起我心中的**母親**（不帶絲毫
憂慮不安）。

17.

　　就這樣，逐一檢視了數張引起我乖順興趣的相片之後，我認為可以如此理解：若知面沒有任何吸引我、弄傷我的小細節（刺點）穿越而過、攪拌其中、交錯其間的話，只能孕生一類很廣泛（世間最多）的相片，可以名之為單一攝影（*photographie unaire*）。在衍生語法中，所謂單一性轉換，即指經過此一轉換過程僅有一組結果由此根基衍生：此即被動、否定、疑問、加強語氣的轉換。當**攝影**誇張用力地轉換「真實」而不使之分化搖曳時，便是單一**攝影**（誇張用力是一種凝聚力）：毫無對決，毫無間離，毫無騷擾。單一攝影的一切都很普通，如構圖「統一」便是通俗（尤其在學校所教的）修辭學的首條規則；對業餘攝影愛好者也有這麼一項建議：「主題應

單純，去除沒有用的枝節雜物，這就稱為：力求
統一。」

　　報導攝影經常都是單一性的（單一性相片未
必一定是詳和的）。這類影像不含刺點，只有震
驚——表面所見亦可嚇壞人——，絕非心煩意亂：
這種相片只會「吶喊」，不會傷人心；報導攝影
（一下子）被接收了，如此而已。我流覽相片，
而未留念心中；相片裡不曾有任何細節（在某一
角落）打斷我的閱讀：我對它們感興趣（正如同
我對人感興趣），但我並不愛它們。

　　另一種單一攝影是色情（pornographique）
相片（我並非指愛慾 [érotique]：愛慾是錯亂
的、分裂的色情）。再也沒有比色情相片更單調
劃一的了。這種相片總是很天真，不帶任何企圖
心機，正如櫥窗內只展示了一顆珠寶，照得通亮，
色情相片的整個內容也只有一樣東西：性器，而
且絕無其他不合時宜的次要物件半遮半掩，來延
遲或分散注意。但有個相反的實例：梅波碩普的
性器特寫照以極近的距離拍攝內褲的織紋，因而
將色情轉成了愛慾：於是照片不再是單一的，因
我對布料的紋理產生了興趣。

18.

　　在這通常是單一的空間裡，有時（但可惜的是太罕見了）一個「細節」把我吸引住，讓我覺得光是有了它的存在，便足以改變我的閱讀，一新耳目，在我的眼中像是見到了一張新的相片，具有更優越的價值。這個「細節」即是刺點（刺著我、指著我）。

　　要立下知面與刺點（有它在那兒的時候）的關係法規是不可能的，頂多只能說這是一種共存形式：當維辛拍攝尼加拉瓜士兵時，修女正巧「在那兒」，穿過了背景。就真實的觀點來看（可能是操作者的觀點），有一定的因果關係足以解釋這個「細節」之所以在場：天主教會在拉丁美洲國家植根，修女也擔任護士，被容許四處走動，等等。然而，從我觀看者的角度來看，這一細節

純屬意外巧合，別無其他。畫面並非由某個創作邏輯所「構組」而成。這張相片無疑是二元的，但這樣的二元性並不推動任何「發展」，不像古典論述之議論進程。欲察覺刺點，任何分析對我皆無所助益（不過，或許有時回憶會有幫助，稍後再談）：只要影像夠大，我不必刻意審視（實亦無幫助），全頁展陳，我好迎面全收。

19.

　　刺點通常是一個「細節」，亦即一物之局部。因此，為刺點舉例，某方面講，是獻出我自己來。

　　請看這張美國黑人家庭的相片，詹姆士·泛·德·吉（James Van Der Zee）攝於 1926 年。知面很明顯：身為有文化教養的好主體，我對相片表達的內容懷有好感，因為這是張會說話的相片（一張「好」相片）：它提到體面，家庭觀念，依循主流，主日盛裝，為努力提升社會地位而打扮一如白人形象（如此地天真，其用心格外感人）。這景象令我感興趣，但並未「刺著」我。刺著我的，說來奇怪，是妹妹（或女兒）的大腰帶──啊！乳母般豐盈的黑人女子──她交握背後的手臂，如同小學生常做的姿態。尤其她穿的那雙綁帶皮鞋（何以如此老舊過時的鞋會打動我心？我

的意思是：它讓我想起哪個時代？），特別是這個刺點激起我心中無限的慈愛，幾近憐惜。雖然如此，刺點並無道德或優良品味的含意，刺點也可能是沒教養沒禮貌的。威廉‧克萊因拍過紐約意大利區的孩童（1954 年），很動人，也很有趣味，但我偏偏頑固地盯著小男孩的滿口爛牙。柯特茲 1926 年曾為年輕的（戴著單片眼鏡的）達達詩人查拉（Tristan Tzara）拍過一幅肖像照；而我因這一額外的觀點，如天賦神賜的刺點，注意到的卻是查拉扶在門框上指甲不齊的大手。

刺點雖突如其來，卻多少具有潛在的擴張力，這種力量常是換喻性質的（métonymique），會擴散到其旁或四周的東西。柯特茲有張相片（1921年）表現一位失明的茨崗（Tzigane）小提琴手，由小男童引領著。但是透過那「思考之眼」，我看到的，教我為攝影添進什麼的，竟是那滿佈著人車踩踏痕跡的泥土路。那路面的質感讓我確定是在中歐；我有感於指涉對象（這裡相片真已超越了本身，而這不正是攝影作為藝術的唯一明證？亦即取消自身的媒介，不再是符號，還原為事物本身？），以我整個身子，憶起從前在匈牙利和

綁帶鞋

詹姆士・泛・德・吉（James Van Der Zee）：家庭肖像，1926。

「我偏偏頑固地盯著小男孩的滿口爛牙……」

克萊因（William Klein）：紐約，1954，義大利社區。

羅馬尼亞旅行時走過的小鎮。

　　刺點還有另一種（不那麼普魯斯特的〔proustienne〕）擴張力：亦即當它是一個小「細節」，同時又充滿整張相片，似非而是的弔詭情況。杜安・麥可斯（Duane Michals）曾為安迪・沃荷（Andy Warhol）拍過一幅挑逗人心的肖像，而沃荷用雙手遮住了臉。我一點也不想對這躲藏遊戲進行智性方面的評論（那是知面的事）；因為我覺得安迪・沃荷並沒有遮掩什麼；他讓我公開地閱讀他的手。所以，這裡的刺點不是姿態，而是那質感有點令人厭惡的扁闊指頭，看起來柔軟，而指甲深陷皮肉，輪廓太鮮明。

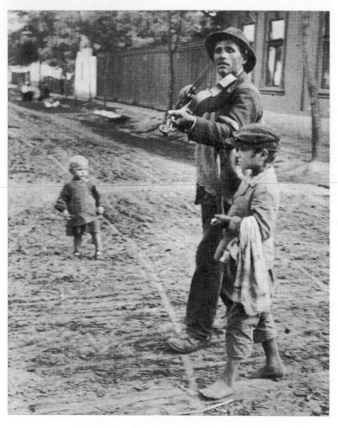

「以我整個身子，憶起從前在匈牙利和羅馬尼亞旅行時
走過的小鎮……」

柯特茲（A. Kertesz）：小提琴手的敘事歌謠，匈牙利，阿伯尼（Abony），1921。

20.

　　某些細節可能會「刺痛」我，若不然，也許是攝影者故意呈現的細節。威廉·克萊因（1961年）拍的〈拳師畫家藤原〉，人物醜怪的頭部對我毫無意義，因為我看得出那只是取景時玩的把戲。士兵與遠景處的修女曾用以說明什麼是我眼中的刺點（其中真正涉及了基本元素）。可是當布魯斯·基爾登（Bruce Gilden）讓修女與變裝者（travestis）並肩出現（紐奧爾良，1973年攝），拍在一起時，這種刻意（且不說是強調）的對比卻無法對我產生任何作用（不然，還可能引起不舒服）。因此，令我感興趣的細節，並非具有意圖的，至少不是絕對如此，或許也不該是。刺點就在被拍物的畫面裡，作為一附加物，逃也逃不掉，又如上天所恩賜。它不一定能證明攝影家的

技藝，而只能指出攝影家曾經在場，或者更差一點的，指出他不得不將整個事物連同局部一起拍下來（比方像柯特茲怎可能將提琴手與他漫步的泥土路分開？）。攝影者的超人眼力並不在於「看見」，而是在於「在場」；務必請模仿奧菲（Orphée）的攝影者切記：絕不可回頭看他所引領，所要帶給我的！

21.

　　一個細節的存在便足以讓我整個閱讀出神入化，使我的興趣變得活潑，心花怒放。有了這某個東西的標記，相片不再隨便無關緊要。這某個東西扎了一下，激起我心中小小的震盪，悟（*satori*），剎那一陣空（即使指涉對象微不足道，亦無所謂）。奇怪的是，掌握「乖順」相片（其中僅含一普通的 知面）的有效手勢竟是個懶散的手勢（流覽而過，馬馬虎虎地看，匆匆地、散漫地，草草了事）；相反的，刺點（或可說被點上標記的相片）的閱讀則簡練而活躍，如野獸奔跳而出之前，蜷起身來，鼓足元氣。詞彙耍詭，通常說「沖洗（發展［développer］）相片」，但是化學作用顯影／發展的，卻正是「不可發展的」（l'indéveloppable），即一種（創傷的）本質，

不可能再改變自身，只能百般固執地（在堅決的眼光下）一再自我重覆。所以說，**攝影**（某些相片）很近似日本俳句，因俳句所寫錄的也是不可發展的：該寫的都寫了，沒有激起任何想望或者可能性，再作修辭上的發揮。這兩者好像是、也該說是*活潑的靜止狀態*（*l'immobilité vive*）：涉及一項細節（一個引爆器），在文章內或相片中爆裂，有如玻璃窗上出現小小的星狀裂痕。無論**俳句**或**攝影**都不會催人「夢想」。

翁布雷丹（André Ombredane）有個實驗，被測試的黑人在整個螢幕上只看到渺小的母雞穿過村莊大廣場的一個角落。我也一樣，面對紐澤西一家療養院的兩名身障兒童（路易斯・H・海恩［Lewis H. Hine］攝於 1924 年），我絲毫不去注意那畸型的頭部與可憐的側身影（這應當屬於*知面*）；如同翁布雷丹實驗中的黑人反應，我看到的也是偏離主題的細節：即小男孩穿的但敦式寬邊大翻領、女孩手指上包紮的繃帶；我是個野蠻人，一個幼兒 —— 或者是一名有怪癖的人；我辭退所有知識、文化教養，戒絕承襲另一種眼光。

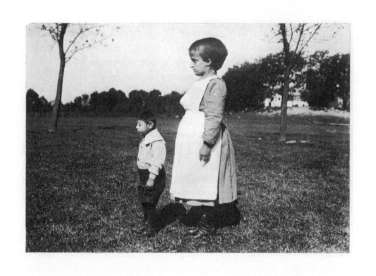

「我辭退所有知識、文化教養……我只看到小男孩的但敦式寬邊
大翻領和小女孩手指上的繃帶……」

海恩（Lewis H. Hine）：療養院的身障病患，紐澤西（New Jersey），1924。

22.

　　知面畢竟是始終具有符碼或固定意義的，刺點卻不然（我希望沒有濫用這些詞）。納達年輕時（1882 年）曾拍攝沙佛釀・德・布拉札（Savorgnan de Brazza），兩名穿著水手裝的年輕黑人站其左右；其中一名水手，很奇怪地將手擺在布拉札的大腿上；這個不得體的手勢有充分的理由引起我的注意，足以形成刺點。可是，實際上並不然，因為我不由自主地立刻將這姿態解譯為「囂張怪異」（farfelue）的符碼（對我而言，刺點應該是另一名水手交叉胸前的雙臂）。我能命名的，並不真的能刺中我。無法命名是心煩意亂的好徵兆。梅波碩普曾拍過鮑柏・威爾森（Bob Wilson）及菲耳・格拉斯（Phil Glass）。鮑柏・威爾森吸引我，但我說不出為什麼，意即不知在

「對我而言，**刺點**應該是另一名水手交叉胸前的雙臂。」

納達（Nadar）：沙佛釀・德・布拉札（Savorgnan de Brazza），1882。

「鮑柏・威爾森吸引我，但我說不出為什麼……」

梅波碩普（R. Mapplethorpe）：菲耳・格拉斯（Phil Glass）與
鮑柏・威爾森（Bob Wilson）。

何處？是眼神、肌膚、手勢、籃球鞋？效果是肯定的，但無法為之定位，找不到其符號、名稱，卻斷然停降在我心中某個不明地帶，尖銳又低抑，無聲地嘶喊。這真是奇怪的自相矛盾：有如一道閃電，猶豫不絕，欲發又止。

所以，一個刺點儘管清晰無誤，卻往往於事後，當照片已不在眼前，而我重新想起時，才顯露出來，而這並不值得訝異。有時，我對一張記憶裡的相片比我眼前正在看著的相片有更佳的認識，彷彿直接的視象反而容易誤導語言，嗾使我費神描寫（description），卻總是因此而錯失了影響的點，刺點。解讀泛·德·吉的相片時，我以為可以確知感動我的是盛裝黑人女子所穿的綁帶皮鞋；但是那張相片令我不得安寧， 在我心中繼續發酵；稍後我才明白，真正的刺點是她脖圍上戴的項鍊；因為我（可能）看過一位親戚經常戴著這樣的項圈（細金鍊所編成），她去世後，項鍊就鎖在家裡放舊珠寶的盒子裡。（她是我父親的姐妹，終身未嫁，陪著母親度過單身的一生。想到她淒涼的鄉居生活，我總為她感到悲傷。）我方才明瞭刺點雖是立即的、尖銳的，卻能將就

一段潛伏期（但從不接受任何檢驗）。

　　事實上——或終極言之——，要好好看一張相片，最好是抬起頭，閉上眼。雅努克（Janouch）對卡夫卡說：「視覺是影像的先決條件。」卡夫卡卻微笑答道：「人們為事物拍照是為了將其趕出心中。我的故事則是一種閉眼的方式。」相片應當安靜（有的相片如雷貫耳，我不喜歡）：這並非「謹慎」（discrétion）與否的問題，而是與音樂有關。只有在安靜的狀態，安靜的力量中，才能達到絕對的主觀性（閉上眼，好讓影像在寂靜中說話）。當我把相片抽離了它平日的嘮叨，它方能打動我心：「技術」、「真實」、「報導」、「藝術」等等；什麼也別說，閉上眼睛，讓細節獨自越昇至情感意識。

23.

　　關於刺點的最後一點說明：無論其輪廓是否分明，刺點都是個額外之物；是我把它添進了相片，然而它卻早已在那裡。對於路易斯·H·海恩所拍的兩名身障兒童，我並未在退化的側面身影中添加什麼，其符碼已先於我提出來，取代了我，讓我無話可說。而我加進的──當然早已在影像中──是衣領和緞帶。看電影時，我是否能添加影像？──我想是不可能，我沒有時間；面對銀幕，我不能隨意閉眼，否則再睜開眼時，已不是同一畫面；我被迫不停地狼吞虎嚥；電影必然有其他種種優點，卻沒有沉思性（*pensivité*），我因而只對停格靜照（photogramme）感興趣。

　　不過，電影有個**攝影**乍看之下所沒有的能力：（如巴贊〔André Bazin〕所言）銀幕並非

一個外框，而是一個屏障或遮擋物：走出框外的人仍繼續活下去，因為總有個「盲域」（champ aveugle）不斷地疊過片段視象。可是面對成千上萬的相片，包括那些具有良好知面的相片，我卻不認為有任何盲域存在：在框內發生的一切一旦跨入其中，便已絕對逝去。**攝影之所以被定義為不動影像**，並非只是因為其中再現的人物動彈不得，也是因為他們已出不來，被麻醉，被釘住，如蝴蝶標本一般。然而，一旦有了刺點，便開闢（暗示）了一片盲域：盛裝的黑人女子，由於她的圓項圈，我相信她在肖像之外有她自己的一生。鮑柏‧威爾森，因具有一無法定位的刺點，我期盼和他見見面。再請看這張喬治‧W‧威爾森（George W. Wilson）拍攝的維多利亞女王像（1863 年）；女王騎在馬上，長裙合乎尊嚴地蓋住臀部（這是歷史趣味，屬於知面）。引起我注意的，其實是在她身旁，穿著蘇格蘭裙，牽著坐騎韁繩的助手：這才是刺點所在；即使我不知道這位蘇格蘭男子的社會地位（僕人？馬廄人員？），我看得出他的職責是「看管動物，務使乖馴」：萬一馬忽然蹦跳起來？女王的裙子，也

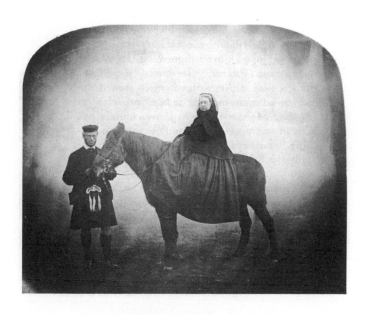

「維多利亞女王毫無美感⋯⋯」
（引自吳爾夫［Virginia Woolf］）

威爾森（G. W. Wilson）：維多利亞女王，1863。

就是說，她的陛下尊嚴，會發生什麼事？刺點異想天開地讓這位維多利亞時代的人士從相片中跨了出來（正應當在此一提），為這張相片提供了一個盲域。

我想也是因為有盲域的存在（其積極活動）使得愛慾（érotique）相片不同於色情（pornographique）相片。色情相片通常只呈現性器，如靜止的物體（拜物偶像），像神一般被供奉在壁龕內，從不出來。我認為色情影像並無刺點可言，頂多只給了我一時的消遣（但很快就膩了）。愛慾相片，相反的（這才是條件）不以性器為焦點，甚至根本不必亮出來，而只將觀者引出框外；如此，我為相片注入生機，相片也使我充滿活力。所以，刺點是個微妙的畫外或境外場（hors-champ），好似影像將慾望擲出畫面所見之外，不只射向裸裎的「其餘」部分，也不只射向一實現行動的幻想，更迄及了靈與肉相結相纏、完美優越的生命體。這位手臂伸開，笑容燦爛的男孩，其美貌雖絕非古典學院式，且身子大半在相片之外，偏處於框邊一隅，卻體現了某種輕快的愛慾；我從這張相片歸納出兩者之間的差異，

「……臂膀伸展得恰到好處，達到最舒坦放鬆的角度……」

梅波碩普（R. Mapplethorpe）：伸開手臂的青年男子。

一是沉膩的肉慾，屬於色情相片的肉慾，另一是
清爽的性慾，美好的情慾，屬於愛慾相片的情慾。
也許這畢竟是「機運」的問題：**攝影家**對焦於男
孩的手（我想就是梅波碩普本人），臂膀伸展得
恰到好處，達到最舒坦放鬆的角度：若增一分或
減一分，則不再能恰如其分地呈獻那猜想中的身
軀（反之，色情形象的肉體，緊密結實，光會炫
弄自己，不知獻身，毫不大方）：攝影家在此找
到了適當的時刻，慾望的理想分寸（*kaïros*）。

24.

如此，一張一張相片，逐步檢視過來（其實，截至目前，舉例的皆屬公眾相片），或許我得知了我的慾望如何運作，卻尚未發現**攝影**的本質（概念〔*eïdos*〕）。我應當承認我自己的樂趣僅是不完善的中介者，而主觀性既已退縮成個人感官享樂的實現計畫，便無法藉以探知普遍性。我應該更進一步深入自我，好探尋**攝影**的事實，探尋不論任何人看相片都能看得到的，使相片在其眼中異於其他圖像的那個東西。我應該推翻己見，重設觀點（palinodie）。

第二章

II

25.

那末，母親去世後不久，十一月某天晚上，我著手整理相片。我並不冀望「尋回」她，也不特別期待什麼，因為（正如普魯斯特所言）「看著某人的相片，想不起什麼回憶，反而不如憑空思念」。我知道，我儘管翻閱了相片，卻再也記不起她的五官容顏（無法喚回全部的她），這註定是服喪哀悼時最殘酷的經驗之一。不，我想依照梵樂希（Paul Valéry）在他母親去世後許的願，「寫一本關於她的小小文集，只為我自己而寫」（也許有一天我會寫，這樣，刊印之後，至少在我成名期間，對她的紀念亦將持續下去）。此外，我曾刊登過一張相片，內容是母親年輕時在朗德（Landes）海灘散步的情景。在那張相片裡，我「尋回」了她的步姿，她的健康，她的煥發神

采 —— 但並未尋回她的容顏，太遙遠了 ——。除
了那張相片之外，其他我擁有的，關於她的相片，
我甚至談不上喜歡，我不想細看，也不會沉醉其
中。我如數念珠般一張一張看過，可是沒有任何
一張真正覺得「好」：既無出色的攝影效果，也
不能生動地喚起我心愛的臉孔。如果有一天我拿
給朋友看，我懷疑那些相片會對他們說話。

26.

　　就其中許多相片來看，將我和它們分隔開的是歷史；而歷史，不正是指我們尚未出生前的時代？從我對母親尚無記憶前她曾穿著的衣服，我讀到我的不存在。看到熟人穿著不一樣也會感到驚訝：如一張 1913 年左右拍的相片，我母親盛裝打扮，頗有都會風采，窄邊軟帽、羽飾、手套、領圈和袖口微露纖巧的襯衣，這身「時髦」的打扮卻與她純摯溫柔的眼神毫不相稱。這是我唯一一次見她這副打扮，為歷史（品味、流行、織物）所主宰；我的注意力也因此從她身上轉向不復存在的服飾配件；服裝終會銷毀，心愛的人彷彿又一次死去。我後來只有在某些相片中，認出她擺在五斗櫃上的物件，一個象牙製的化妝粉盒（我喜愛那盒蓋的聲響），一只斜棱邊的水晶瓶，

還有一張我現今擺在床邊的矮凳，她布置在長沙發上頭的酒椰纖維壁板，她喜歡用的大袋子（那舒坦的形狀與布爾喬亞觀念中的「手提包」並不相容）；我想從中「尋回」我的母親，可嘆只在短短瞬間，卻無法長久留住那喚回的生命。

如此，比我們早出世的人，在他個人獨特的一生中，亦包藏著歷史的緊張壓力，共擔其命運。歷史是歇斯底里的，只有當人們注視它時才存在──要想注視它，必得置身其外。既然我是生靈，便與歷史相對，因此，為了我的個人史，必得推翻歷史，摧毀歷史（我無法相信「見證者」，至少不可能當一名見證者。亦是如此，米席雷可以說無法為他自己的時代寫點什麼）。對我而言，在我出世前我母親生存的時代就是歷史，就是這樣（況且，就歷史而言，正是那段時期最令我感興趣）。沒有任何「追懷往事」（anamnèse）能讓我隱約望見以我為起點的時光（那正是「追懷往事」的定義，一如「前世記憶」、「既往病歷」）──然而，注視著一張我孩提時她摟著我的相片，我卻能在心中喚起那縐紗的輕柔與化妝粉的清香。

27.

由此，萌生了最主要的問題：我認得出她嗎？

隨著一張張相片，有時我認出她局部的面容，比如鼻樑與額頭之間的關係，或者她的臂膀、她的雙手的動作。我只能片段認得她，換言之，因為我錯失她的生命本質，等於我錯失了全部的她。那不是她，但又不是別人。我能夠在千萬婦女當中認出她，但我無法將她「尋回」。我認得各個不同的她，但皆非她的本質。於是相片逼得我做一件痛苦的事：為了達到她的身份本質，在只有局部真實的相片中掙扎，而局部真實，亦即整個都錯！對著一張相片說：「這幾乎是她！」比對著另一張說：「這根本不是她！」更令人心碎。幾乎：是對愛的殘酷節制，亦是夢中教人失望的處境——因此，我痛恨作夢。因為我常夢見她（我

只夢見她），但總不完全是她：有時她在夢中顯得有點不對勁，有點過火，比如很風趣活潑，很瀟灑隨便──她卻從來不曾那樣。或者明知是她，卻看不到她的面容五官（可是，在夢中，我們是看見？還是知曉？）：我夢見她，我沒夢見她。面對相片，就如置身夢境一般，為同一種努力，皆是薛西弗斯的苦工：往上爬，朝向本質，未能看仔細，又下來，重新再開始。

然而，我母親的相片總保有一個地方：即她那澄澈的雙眼。那原本不過是物理現象一時的亮光，一種顏色，藍青色瞳孔的攝影跡象。但這道光已成為一道中介，帶引我朝向她的身份本質，那心愛容顏的真靈。雖然相片並不完美，卻張張表露了每一回她「接受」拍照時的真確心情：母親「聽任」攝影，順其自然，擔心若是拒絕，會變成故作「姿態」。她通過了現身鏡頭前的考驗（無可避免的過程），態度慎重（但毫無因委屈或賭氣而扭捏作勢，神情緊張），因為她向來懂得以更優越的文雅價值（une valeur civile）取代道德價值。她不與自己的形象爭辯，不像我老是和我的形象搏鬥：她不自撓自訕，不假造自己的形象。

28.

於是，獨自在公寓裡，前不久母親才在此離世，我在燈下，一張一張看著她的相片，和她一起步步回溯時光，尋找我心愛的面容真相。終於，我找到了！

相片已很陳舊，貼在硬紙板上，四角有破損，已褪色的相片本身呈淺赭，模糊地顯現兩名立姿幼童，在有玻璃屋頂的**溫室花園（冬園）**內，一同站在一座小小的木橋頭拍照。當時我母親五歲（1898），她的哥哥七歲。他背倚著橋柱欄杆，伸著手臂，靠在其上；她正面立姿，站在稍遠處，顯得較小，可以想見攝影師在對她說：「往前一點，好看得到妳喔！」她兩手交握，一手以一指勾住另一手，像小孩常有的稚拙手勢。我曉得他們的父母大約不久後便離異了，兩兄妹因父母失

和而相親相倚，獨自在溫室裡的棕櫚樹和叢葉間合照（在馬恩河畔的雪奈維爾〔Chennevières-sur-Marne〕，我母親出生的宅院）。

仔細觀察小女孩，終於，我尋回了我的母親。她那純淨的臉蛋，天真的姿態，柔順地站在她的位置，既不自炫也不躲掩。還有她的神情，猶如善之於惡，使她有別於神經質的小女孩，不同於喜歡向大人撒嬌的寶貝；這一切，使她成了絕對純真無邪的化身（若依字源解釋「純真無邪」，其原意正是「我不會傷害」）；這一切改變了難堪、弔詭的拍照時刻，而終其一生，她始終是溫柔的明證。從這幅小女孩的影像中，我看到的是立即且恆久塑成她生命本質的善良；而她的善良並不歸功於任何人；這樣的善良豈可能源自不完美的父母，他們並沒有好好愛她？總之，怎麼可能源自家庭？她的善良，逾規越矩，不屬於任何體系，或頂多置身於某種道德觀的邊緣（比如新教道德觀）；我們共處的時日，她從未「指責」過我一回，我以這個特點（在其他種種特點中）為她下了最好的定義。這極端又獨特的情況，對影像而言本是很抽象的，然而在我剛剛尋

「您認為誰是世界上最偉大的攝影家？

——納達。」

納達（Nadar）：藝術家的母親或妻子。

回的相片裡卻明白展露在她臉上。高達（Jean-Luc Godard）說：「不是一幅正確的圖像，只是一幅圖像」（« Pas une image juste, juste une image »）。但是我的哀傷要求一幅正確的圖像，一幅既公正又正確的圖像：只是一幅圖像，但也是一幅正確的圖像。這便是**冬園相片**對我的意義。

總算這一回，相片帶給我彷彿回憶般確定的感受，正如普魯斯特曾體驗過的：有一天，他彎下腰來脫鞋，忽然從記憶裡瞥見她祖母的真正容顏：「有生以來第一次，我從不經意而完整的回憶中尋回了她生動真實的面貌。」馬恩河畔雪奈維爾那張淡淡模糊的相片成了真相的中介者，其地位等同於納達為他母親（或妻子？不確知）拍的相片，為世間最美的相片之一。他創造了一張無例可循的相片，其含意要比攝影技術一般所能達到的多得多。況且（我力圖講明這個真理）對我而言，**冬園相片**就像舒曼（Schumann）臨終前所寫的最後一支樂曲，亦即第一首黎明頌，正契合了我母親的生命本質，以及我因她過世而感受的哀傷。我只能以一連串無止無盡的形容詞來描寫這份契合感；且長話短說，但我確信這張

Proust, II, 756

相片聚集了構成我母親生命本質的一切可能謂語
（prédicats）；相反的，若刪除這些謂語或部分予
以更動，則讓我想起那些令我不滿的相片。現象
學稱那些相片為「隨便什麼」，僅具有類比相似
性，只能說明她的身份，而非她的真相。然而，
冬園相片卻具有精萃本質，對我而言，它以烏托
邦式的理想，實現了不可能的獨一生命體之科學。

29.

　　我亦不能省略如下的省思：我在**光陰之河**溯流而上，發現了這張相片。希臘人是逆向而行步入**死亡**的，在他們面前的是他們的過去。我亦是如此追溯一個生命的足跡，但不是我的生命，而是我心愛者的生命。我從她臨終之前那年夏天所拍的最後一張相片（她，那般慵懶，又那麼高雅，坐在我們家門前，身邊圍著我的朋友）出發，歷經了四分之三個世紀，回到她孩提時代這張相片。我聚精會神地觀看這至善的童年、母親，母親／孩童。也許，我真的兩度失去了她，先是在她最終的倦怠時刻，繼而在她的第一張相片，對我而言，最後的一張；然而，也就在此時，一切都翻轉過來，我終於尋回了她，原原本本的她……

　　這個**攝影**的動向（尋找相片的順序），我在

現實中也體驗過。在母親生命的最後時刻，亦即我翻看相片，發現冬園相片不久之前，母親已很虛弱，非常虛弱，我亦活在她的虛弱中（我再也不能出入生龍活虎的場合，也不再夜出，任何社交生活皆令我懼怕）。在她生病期間，我照顧她，把茶碗遞給她，她喜歡那茶碗，因為比茶杯更方便飲用。就這樣，她變成了我的小女兒，為了我，以她在第一張相片裡體現本質的兒童真貌，與我會合了。根據布萊希特的作品，是兒子（在政治上）教導了母親，我過去曾十分欣賞這樣的顛倒關係；可是，我的母親，我從未教育過她，從未引導她信仰什麼；在某種意義上，我從未和她「談過話」，從未在她面前「發表言論」，從未特地為她做這種事。我們心照不宣，只意會而無須言傳，皆認為語言的清淡無義，意象的懸空，或許就是愛的空間，愛的音樂。如此，堅強的她是我的內**律法**，我活在她裡，她至終成了我的女兒。就這樣，我以我的方式撤消化解了**死亡**：因為如許多哲學家所言，如果死亡是種族延續的無情勝利，個體之死是為了成全總體的普遍生命，個體為了再造自我而生產了非我的他人，繼而個體自

身死去，被否定、被超越，那麼，沒有生產下一 *Morin, 281*
代的我，在我母親臥病時，我孕育了她。她去世
了，我也不再有任何理由去配合至高（種族）生
命的前進步調。我的個體性將永遠不能普遍化（除
非，理想化地經由寫作而迄及，從此以後，寫作
計畫將是我生命的唯一目標），我只能靜待我自
己的死亡，完全的，沒有死生延續之辯證的死亡。

　　這就是我從冬園相片解讀出來的意義。

30.

　　有個像是**攝影**本質的東西在這張個別的相片裡忽隱忽現。我於是決定將整體**攝影**（的「本質、本性」）從這唯一一張對我而言確實存在的相片中找「出來」，以這張相片作為我最後研究階段的某種引導。這世界上所有的相片組成了一個大**迷宮**，我知道在這迷宮的中心，別無其他，我僅能找到這唯一的一張相片；而這點正實現了尼采的話：「走迷宮者從不尋找真理，只尋找他的阿莉安（Ariane）。」**冬園相片**即是我的阿莉安。但並不是因為她會帶領我發現某個祕密（無論是怪獸或寶藏），而是因為她會告訴我，引導我步向**攝影**的那條線索是什麼做的。我已了解，從此以後應當探問**攝影**的事實，採取的不是快樂欣喜的觀點，而是根據所謂的愛情與死亡這兩個浪漫

的觀點來談。

　　（我不能將**冬園相片**展示出來，它只對我存在，對您，它只不過是一張無關緊要的相片，千萬張「隨便什麼」的又一個例。它不能構成一門科學的清晰客體，不能為實證意義的客觀性奠基，頂多只能引起您知面的興趣：比如關於時代，服裝，上相與否；但對您而言，沒有任何創傷。）

31.

　　從一開始，我就為自己訂了一項原則：儘管面對某些相片，也絕對不將作為主體的我化減為脫殼去體、挑空了功能、改變了用途、僅為科學所關注的社會人或抽象的一般人（*socius*）。這項原則促使我「忘記」兩項機制：**家庭**和**母親**。

　　有位陌生人來信寫道：「聽說您正準備撰寫一本有關家庭照片的攝影集」（謠言異想天開地亂傳）。不，既非攝影集，也無家庭。長久以來，對我而言，我的家庭便是我的母親，在我左右，只有我弟弟；這之外的上上下下（除了記憶中的祖父母），再無其他人了，沒有「表兄弟」這個家庭團體組織必要的成員。況且，我多麼厭惡以科學研究的立場來看待家庭，彷彿它只是一個充滿束縛和禮儀的組織，要不將它編上直屬關係群

體的規範符碼，要不視為衝突與壓抑的結；好似這些學者無法想像有「家人相愛」的家庭。

　　我也不願化減我的家庭為**家庭**，更不願化減我的母親為**母親**。我讀過某些一般性研究，有些令人心服，可適用於我的情況：比如傑・傑・固（J. J. Goux）在評論佛洛依德（的〈摩西〉一文）時，解釋說猶太教拒拜偶像是為了避免陷入崇拜**母親**的危險。再如基督教則容許代表母性的圖像，亦即為了**想像**（l'Imaginaire），超越了嚴格的**法規**（La Loi）。我雖出身於無偶像、無（聖）**母親**崇拜的宗教（清教），但或許是接受了天主教藝術文化的薰陶，因而看著**冬園相片**，不禁會沉醉在**影像**與**想像**中。因此，我可以了解自己與一般人共享的通性。可是一旦無可辯駁地理解了，卻又馬上走避。在**母親**裡，有一個無法化減的璀璨核心：是我的母親。因為我這一生都陪伴著她度過，人們總是以為我會因此而更為傷慟。然而，我的傷慟源自於她是她，而正因為她是她，我才和她生活在一起。她在**善良母親**之上更具有作為個體靈魂之恩典。一如普魯斯特小說敘述者在他祖母去世後的感想，我亦可說：「我不只一心想

Goux

Proust, II, 759

要忍受痛苦，且希望尊重我的痛苦的獨創性。」
這獨創性如倒影一般，反映了她之所以絕對不可
化減，而也正因此，一下子永遠失落了。有人說
服喪哀悼經由漸近過程會慢慢拂去傷慟，我以往
並不相信，此刻更不能；因為對我而言，**時間**消
除了「痛失」的感受（我不哭泣），如此而已。
其他的一切依然如故。因為我失去的，並不是一
個**人形（母親）**，而是一個生命體；不是一個生
命體，而是一個質（一個靈魂）：並非不可或缺，
而是不可替換。沒有**母親**，我可以活下去（我們
遲早皆會如此），但是在我生命的餘年，直到最
終，肯定將是不能以任何質來形容的（沒有質
的）。

32.

　　從一開始，我以無拘的形式經由方法注意到任何相片都可以說與其指涉對象同享某種共質性。而目前，應當說我深深有感於影像的真相，重新發現了這個特性，再度體會肯定。從此以後，我必須接受兩種呼聲的融合：一是一般大眾的（談人人所見所知），一是個體的（從僅屬於我個人的情感衝動，如船脫除擱淺，讓一般普遍性浮升上來）。這就好比我想尋找一個動詞的本性，這個動詞卻沒有不定原式，總是見它已具有某個時態（temps）和語態（mode）。

　　首先，我應當認真思考，可能的話，也好好地說明（即令這只是件簡單的事）為什麼**攝影**的**指涉對象**不同於其他任何再現系統的指涉對象。我所謂的「攝影的指涉對象」，並不意指一個形

象或符號所指示的可能為真的東西，而是指曾經置於鏡頭前，必然真實的某物，少了這樣的條件，則相片不會存在。繪畫可假仿一真實景物，而從未真正見過該景物。文章由符號組成，這些符號雖必然具有指涉對象，但其對象很可能是「不實在的空想」，且通常如此。與這兩種模仿體系相反的，我絕不能否認攝影的情況是有個東西曾在那兒，且已包含兩個相結的立場：真實與過去。而既然這樣的制約條件僅存在於攝影，經由歸納得知，應該將其視為**攝影**的本質，**攝影**的所思（noème）。在一張相片中（暫且不談電影），我的意向主動選擇的對象，既不在於**藝術**，也不在於**溝通**，而是**指涉對象**，即攝影的奠基者。

攝影的所思，該叫做：「此曾在」（« ça-a-été »），或者「固執者」（l'Intraitable）。在拉丁文中（為了澄清細微差異，有必要賣弄學問），大概就是 *interfuit* 的意思：此刻我所看見的，曾在那兒，伸展在那介於無限與主體（操作者或觀看者）之間的地方；它曾在那兒，旋即又分離；它曾經在場，絕對不容置疑，卻又已延遲異化，此即拉丁文動詞 *intersum* 的意思。

在日常生活裡，到處氾濫的相片或許能激起千百種興趣。其中「此曾在」之所思不該會受到壓抑（所思不可能被壓抑），但卻易遭到冷漠無情的對待，彷彿它只是個理所當然的特徵。而**冬園相片**剛剛把我從那冷漠無情的境地喚醒過來。通常一般人先確定一事，方宣布為「真」。然而，最近我因受到極端深刻的全新體驗影響，卻根據弔詭的相反順序，由影像的真理（la vérité）歸納出其本源的真實（la réalité），而把真理與真實混淆於獨一情感中，此後，我認為**攝影**的本性 —— 靈或真精神（le génie）—— 即在於此，反之，即便任何看來再逼「真」的肖像畫，也不能讓我相信其指涉對象確曾存在。

33.

　　我亦可換個方式來談：攝影本性之奠基者為意定（la pose）。意定，關係到擺姿曝光拍照，實際的時間長短並不重要，即使只有千萬分之一秒的時間（如耶傑頓拍攝一滴牛奶滴落的過程）也一定有其意定，因為這裡所指的意定並非被拍對象的姿態，也非操作者的技術，而是一種閱讀「意向」（« intention »）的專用詞：當我看著一幀相片時，註定在我的注視中瞬間包含了這個思維，也就是：為時雖很短暫，但必定思及有一實物彷彿曾在眼前靜止不動。我將此時此刻相片之靜止狀態反向注入已過去的拍攝時刻，而正是這停頓狀態構成了意定。這一點解釋了何以當**攝影**轉為動像、成為電影時，**攝影**的所思亦隨之變質：在**相片**中，某樣東西曾擺置（意定）在小孔前，

且從此便永遠留在那裡（那就是我的情感所繫）；
然而在電影中，同樣有某個東西曾經過那小孔，
其意定卻馬上被襲捲而去，被接續不斷的影像否
定：這是另一種現象學，儘管也是從攝影衍生而
來，演發的卻是另一門藝術。

　　攝影中，東西（於過去某一時刻）的在場絕
非隱喻性的，亦即並非由他物所代表；對於在場
之生靈，其生命亦非隱喻，除非拍的是死屍；而
且死屍的相片若很可怖，乃因它似乎確證了死屍
是活生生地作為死屍：這是一張活現於眼前的死
者影像！這是因相片的靜止狀態好像是**真的**與**活
著**兩種觀念混淆的反常結果，亦即相片證明其客
體曾為真實，竟暗地裡連帶引人相信它也是活的。
正是這一詭奇之想使我們錯給了**真實**絕對的優勢
與近乎永恆的價值。不過，相片又將這真實帶返
過去（「*此曾在*」），暗示這真實已逝去。所以
應當說：**攝影**不可模仿的特徵（其所思）在於有
人曾看到指涉對象（即使涉及的是物件）其有骨
有肉的親身，或甚至可說是其**本人**，**或本身**、**本
尊**。況且就歷史觀之，**攝影**從一開頭就是一門與
人有關的技藝：有關人的身份證明、社會地位，

或所謂身體的矜持自守（*quant-à-soi du corps*），這個詞的全部意義都包含在內。就現象學的觀點來看，電影在這方面又與**攝影**有所區別，因（虛構劇情）電影混合了兩種意定：演員的「*此曾在*」和角色的「*此曾在*」，以致於（這點我不可能在任何畫作前感受到），每回一看或再看我明知已過世的演員拍的電影，總會感到某種憂鬱。這即是**攝影**的憂鬱（當我聽到死去歌者的嗓音或歌聲時，也有著同樣的心情感受）。

　　我再度思考阿維東拍的威廉‧卡斯比的肖像〈出身奴隸〉。其中的所思十分強烈，因為我看到的人曾是一名奴隸，他證明了離我們不久以前奴隸制度確曾存在。這並非經由歷史的見證證明其存在，而是藉由一種新的證據，涉及的雖是過去，卻經過驗證，不只是由歸納所得：此證據即「根據聖多瑪想要觸摸復活後的耶穌」。我記得曾經從畫報上剪下一張攝影圖像，保存了很久——但是像所有過於妥善整理的東西一樣，早已弄丟了——那張相片的內容是販賣奴隸的景象：賣主戴著帽子，站著，奴隸們纏著腰布，坐著。我再聲明，這是一張相片，不是版畫。僅是個孩童的

我，感受到的恐怖與迷惑是在於：這項事實確實曾經發生過；問題不在於正確性，而是在於真實性。歷史學家不再扮演中介者，奴隸制度未經任何中介而呈現眼前。這項事實，未經方法處理，即已成立。

34.

　　常有人說，是畫家發明了**攝影**（讓攝影傳承了構圖取景方式、亞伯丁尼的透視法［la perspective albertinienne］，以及暗箱的光學原理）。我認為不對，攝影的發明應當歸功於化學家的貢獻。因為只有當科學研究時機成熟（發現了鹵化銀對光之感應），可直接攝取、傳印各方（不同）受光照明之下一物體所散發的光線，這時「此曾在」的所思方才成為可能。相片根本是其指涉對象的散發物，從曾經存在的一個真實軀體放射出光線，直到觸及此時此地的我；傳送的時間長短並不重要，已逝者的相片如同發自星星的光線，越過時空，延遲而達，直到觸及了我。被拍者的軀體和我的注目之間似有某種臍帶相連：光雖不可抓摸，此處卻如肉身實體，是我與被拍

者的他或她所共享的一線皮肉。

在拉丁文中，「攝影」應當意指「Imago lucis opera espressa」（光壓擠作用表現的圖像），亦即：經由光的作用，「流出」、「湧上」、「榨擠」（如檸檬汁一般）顯現的影像。若**攝影**仍屬於一個對神話有感的世界，不乏各種象徵，可藉其想像來比喻攝影，那麼面對這麼豐富的象徵，如何不讓人欣喜若狂：比如相片中親愛的人的軀體是藉由珍貴之金屬銀（代表紀念碑與華貴）的中介而成為不朽；又何妨再進一步，想到銀與其他**煉金術**所用的金屬都是活性的，是活的。

已成過去的事物曾藉其自身（亮光）直接的輻射作用，確實觸及了底片表面，繼而現今我的注目亦能接觸到，我知道這一事實，並為之神往（也為之憂傷）。也正因知道這一事實，我一點也不喜歡**彩色**攝影。一位無名攝影師於 1843 年拍攝了一幅達蓋爾照相版，鑲在紀念章式的圓框裡，內容顯示一男一女，附屬於攝影師工作室的精密肖像畫師，事後曾為照相版上色。（不管實際情形如何）我總覺得任何相片的色彩都像是事後在原來的黑白實相表面附加上去的塗料。在我看來，**彩色**就好像假髮或化妝粉（如同塗抹在死屍臉上

的粉）一般。我認為重要的並非相片是否「栩栩如生」（這純粹是一種意識形態觀念），而是確知觸及我的是發自被拍者自身的光線，不是後來才添加的。

（如此，**冬園相片**雖已暗淡失色，對我而言卻是光芒至寶，因為這是母親孩童時，從她的頭髮、皮膚、衣著、眼神，在那一天散發出來的珍貴光線。）

35.

攝影不追念往昔（照片裡毫無普魯斯特的經驗）。**攝影**對我的影響並非在於恢復（因時間、距離）已被撤消者，而是證實我看見的，確確實實曾經存在。然而正是這樣的影響引人非議。**攝影**總是令我驚訝，而這是一種日久彌新，無窮無盡的訝異感。也許，這驚訝，這固執，已深入了培育我的宗教養分，沒辦法，我不禁會想到**攝影**與「復活」應當有某種關聯：即為何不能藉拜占庭（東正）教徒關於耶穌像的說法來談攝影，說「杜林的裹屍布」（le Suaire de Turin）上印有耶穌聖像，而這個像，並非經由人手造出來的（*acheïropoïétos*）？

這裡有張波蘭士兵在野外休息的相片（柯特茲攝影，1915 年），看起來並無奇特之處。若是

有，只因內容顯示了他們曾在那兒，而這是任何繪畫所不能給我的肯定。我看見的，不是回憶，不是想像，不是復建舊觀，或如藝術費心營造的一點幻象（la Maya），而是處於過去時態的真實：既屬於過去又為真實。攝影整塊兒填入我心的（但並未因之而感到饜足），單純是這神祕的形影相隨，得自剎那之舉，其突來的撼動，非源出夢幻（或許這即是悟〔satori〕的定義）。還有這張無名攝影師拍的相片，內容是一場婚禮（在英國），照片上有二十五名各年齡層的大人，包括兩個小女孩，以及一名嬰兒；我看看日期，1910 年，計算一下，那麼大多數的相中人必定早已過世，也許只剩下小女孩和嬰兒還健在（現在已是老婆婆，老公公了）。當我看到（拉蒂格〔Jacques-Henri Lartigue〕拍攝）1931 年的比亞希茲海灘（Biarritz），或者（柯特茲拍攝）1932 年巴黎的藝術橋（Pont des Arts），我心想：「當時我也許在場」，也許我在那享受海水浴的人群當中，也或許在那過橋的行人當中；也許，某個夏日午後，我從百詠內（Bayonne）搭電車到大浴場游泳，也許，某個禮拜天上午，我從巴黎賈克·

「恩斯特可能至今仍健在：但，在何處？過得如何？
好一部小說！」

柯特茲：恩斯特，巴黎，1931。

卡洛街（rue Jacques Callot）我們住的公寓出發，過橋前往歸正教會盧浮堂（Temple de l'Oratoire）（我身為基督新教徒的青少年時代）。日期屬於相片的一部分，並非日期可以指示一種風格（這與我無關），而是因它教人抬起頭來，推算生死，一代代無情的滅絕；柯特茲於 1931 年拍了一位名叫恩斯特（Ernst）的小學生，或許他至今仍健在（但，在何處？過得如何？好一部小說！）。我便是每一張相片的標準方位，相片亦是因此而令我驚訝，對我提出以下的基本問題：為什麼我活在此時此地？誠然，較任何其他藝術尤甚的，**攝影**提出了直接現身於世的事實——即一種共在形式；然而這在場之實並不僅是政治上的（「藉影像參與當代重要事件」），同時更是形而上的。福樓拜（Gustave Flaubert）嘲諷（但他真的是在嘲諷嗎？）布華與貝格謝（Bouvard et Pécuchet）對星辰、時間、生命、無限等萬事探問。而**攝影**向我提出的正是同一類的問題，屬於一種「憨傻」或簡單的形上學（複雜的是答案）：也許，這才是真正的形上學。

36.

　　攝影不（必然）顯示已不存在者，而僅確定顯示曾經在場者。這個微妙的區別具有決定性。面對一張相片，意識的取向不一定是懷舊鄉愁（有多少相片與個人時間根本毫無關聯），但對存在世間的任何相片，意識必定會針對其確證性，因為**攝影**的本質即在於證實它所再現者。有一天，我收到一位攝影家寄來一張裡頭有我的相片，可是我絞盡腦汁也無法想起這是何時何地拍的相片；我檢視領帶，套頭毛衣，想找出在什麼場合我曾如此穿著，卻茫然無知！可是，既然這是一張相片，我便不可否認我確曾在那裡（即令我不知道在哪兒）。如此，既肯定，又已忘卻，這之間的糾結扭曲令我昏頭轉向，只好帶著偵探小說的焦慮（離安東尼奧尼導演的影片《春光乍洩》

［*Blow-up* ／放大］的主題已不遠），像是要進行調查似地，出席了一場開幕酒會，就為了探知已不在記憶中的我。

攝影的確定感是任何文章都不能給我的。而語言的不幸就是因不能為自己證實為真（這或許也是它的福運），語言的所思也許就是這樣的無可奈何。然而，從實證的方面來看，語言的本性原是虛構的，若試圖將其改變成非虛構的，則需靠繁雜的手段，比方運用邏輯推理，不然就發誓作證；反之，**攝影**不需任何中介，不必捏造作假，本身已是確證（l'authentification）。而極少數它能達成的人為伎倆，並非為了作證，而是為了造假，攝影也只有在耍騙局時才會顯得艱澀沉重。攝影又彷彿逆向的預言者，有如女先知卡珊卓（Cassandre）一般，但兩眼是向著過去看。攝影從不說謊，或者說，它天生已具有偏見傾向，可就事物的意義說謊，但絕不說事物存在與否的謊言。攝影對（虛構性的）普遍思維無能為力，可是它本身的能力要比任何人類心智所能想見或曾經設想過的，都更優越，而這一能力即是向我們確證真實的能力——縱然如此，這樣的真實又只

是個偶然（「如此，沒別的。」）

任何相片都是一份出席證明。而這個證明，是攝影的發明為圖像家族帶來的新型基因。人們最早看到的一批相片（例如尼葉普斯看著〈擺好餐具的餐桌〉這張相片）必定與繪畫看起來很像（都是得自暗箱），像得有如兩滴水珠一般。——不過，人們也知道擺在眼前的是個突變體（火星人也可能長得很像人類）；他的意識將所見客體置於任何類比形象之外，這一客體猶如從「此曾在」散發出來的神祕可見物（ectoplasme）；既不是圖像，也不是真實，卻是一真正全新的存在：一個不可再碰觸的真實存在。

我們也許頑強不服地拒絕相信過去，拒絕相信**歷史**，除非歷史以神話形式呈現。而**攝影**卻有史以來第一次終結了抗拒；從此，往昔也同現今一般確實，在相紙上看得到的與真正能觸及的同樣真確。所以是**攝影**的誕生 —— 而非如一般人所想的，電影的誕生 —— 共擔了人類歷史。

Legendre

正因為**攝影**是一種人類學的全新客體，我認為攝影應當擺脫一般圖像的討論方式。關於**攝影**，今日的評論者（社會學家，符號學家）流行的是

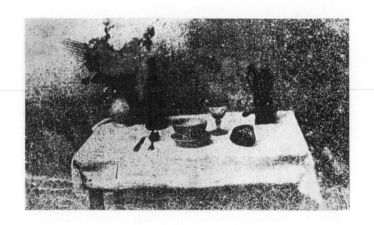

第一張相片

尼葉普斯（Nièpce）：擺好餐具的餐桌，1822 年左右。

語意的相對性：沒有「真實」（「真實主義者」因為沒看出相片總是被編上了符碼，而受到鄙視），只有假造：只有命題（*Thésis*），沒有自然或物本性（*Physis*）。他們說，**攝影**並非實物的相像或類比（*analogon*），因為攝影的光學受制於亞伯丁尼透視法（完全是歷史產物），而且其印相方式使得三度空間物體變成了二度空間假象，故相片中所複現的只是假造的。這些爭辯其實並無意義，並不能改變**攝影**為類比相像的事實。不過，**攝影**的所思絕不在於類比相像性（攝影與其他類型的複現圖像均共享這一特徵）。我也是真實主義者，我早已是了，因我曾肯定**攝影**是一種沒有符碼的影像——縱使外加的符碼顯然會左右攝影的閱讀。真實主義者一點也不認為相片是真實的「拷貝」，而是過去真實的散發物：是魔術，而非藝術。詢問相片到底是類比的還是具有符碼的，並非有效的分析路徑。重要的是相片具有確認力，針對的不是物體，而是時間。就現象學的觀點來看，**攝影**之確證能力更優於其複現能力。

Beceyro

37.

　　沙特曾指出，作家皆一致認為閱讀小說時伴隨心中的想像很貧弱：我如果深深為小說吸引，腦中根本不存想像。與讀書的很少的像（*Peu-d'Image*）對應的是**攝影**的整個全像（*Tout-Image*）；這不僅因為相片本身就是圖像，且因這個十分特別的圖像自認完整——完美無瑕而正直（*intègre*），在此可以玩一下 *intègre* 這個字的雙關語遊戲。攝影的像，充實、滿溢，毫無餘地，根本不能再添進什麼。

　　至於電影的素材雖也是攝影，卻缺乏這種圓滿度（算它好運）。何以如此？因為電影裡的影像順流而行，不斷往前推進，引向其他影像。當然，電影也必有指涉對象，可是這指涉對象會逃逸，不會為其實物的真實性請願，也不會為其本

源的存在做有利的申明，而且不是幽靈，不會來 *Husserl*
糾纏我。電影的世界，就像真實的世界一樣，奠
基於這一假設：「經驗以同一結構形式持續不斷
地流逝。」可是攝影打破了這種「結構形式」（這
正是它驚人之處），沒有未來（這正是它的惆悵，
它的憂鬱），攝影本身毫無前瞻性（protension），
而電影卻具有前瞻性，因此不會憂鬱（那麼，電
影是什麼？──嗯，它只是很「正常」，像生命
一般）。而固定不動的攝影影像卻從複現退返至
回顧（rétention）。

　　我還可以用別的方式來說明。再看看這張冬
園相片。我獨自看著眼前的相片，和相片在一起。
鎖環已扣上，沒有出口！我傷慟，不能動彈；好
殘酷，貧乏的無力感：我無法轉化我的憂傷，我
無法撇開視線；沒有任何文化修養能夠幫助我傾
吐我從影像絕境裡全然感受到的痛苦。（正因如
此，儘管攝影有其解析符號，我卻無法讀一張相
片。）攝影──我的相片──沒有文化修養：傷
心時，它不知轉化悲慟為哀悼服喪。如果有這樣
的辯證思想，即克服墮落，化死亡的負面性為工
作的力量，那麼，攝影就是非辯證的：因為攝影 *Lacoue-Labarthe, 187*

正如變質的戲劇，死亡在其中無法「自我觀照」，自我反照，自我內向化；或者說，這是已經逝去的**死亡劇場**，是喪失了權利的**悲劇**，排除了一切陶冶性情，滌化心靈（*catharsis*）的作用。我可以熱愛（崇拜）一幀圖像，一幅繪畫，一座雕像；可是一張相片呢？我不能將它安置在儀式中（擺在桌上，或貼在相簿裡），除非我盡量避免去看它（或避免它看我），故意不理會那令人難以忍受的飽滿，不去注意它，將它歸入另一類別的崇拜物：猶如希臘正教禮拜堂裡的聖像（icônes），人們隔著冰冷的玻璃，不看聖像，只獻吻。

相片中的**時間**僅以一種過度、畸形的方式靜止不動。**時間**已埂塞不通（與活人扮演的靜態畫因而有關聯，其神話原型為睡美人的長眠）。即使相片很「現代」，與我們日常生活最熾烈的部分相繫、相混揉，卻仍無妨其保有一點謎樣的非現實感，如同一種古怪的停滯狀態，中止的純粹本質。（我曾讀過，阿爾巴賽特省〔Albacete〕蒙榭村〔Montiel〕的居民這樣過日子：照樣看報紙、聽收音機，時間卻停頓在過去某一段時光。）**攝影**本質上不但不是回憶（回憶的文法時態應

是完成式，而**相片**裡的時態無寧是不定過去時〔aoriste〕），甚至堵住了回憶，很快變成了反回憶。有一天，朋友談起他們的童年往事。他們擁有回憶，可是我剛剛看了我的舊照，便不再能有回憶。置身於那些相片中，我再也無法藉里爾克（Rilke）的詩句來自我安慰：「回憶般甜美的金合歡，芬芳滿室洋溢」；相片不會「洋溢」滿室，沒有芳香，沒有音樂，只是個瞪大眼的、過分的東西。**攝影**是猛烈的：不是因為它能顯示暴力場面，而是它一次一次地強迫塞滿視界，照片裡頭，無一可回拒，無一可轉化（人們可能會說有時甜美和暴力未必相抵觸；很多人說糖甘甜，可是我呢，我覺得暴力，糖）。

38.

　　活躍於世界各地的年輕攝影者都以捕捉當今時事為職志,卻不知他們正是**死亡**的代理人。我們這個時代承受**死亡**的方式就是以淋漓盡致活生生作為否定性的託辭,而**拍照者**可說是其專業好手。因為就歷史來看,**攝影**和始於十九世紀下半的「死亡危機」有某種關聯。我個人認為,與其不斷地將**攝影**的來臨重歸於社會和經濟背景,不如詢問這種新影像與**死亡**之間的人類學關聯。這是因為在一個社會裡,死亡必當有其一定的位置,如果不再(或較不)處於宗教之中,也必定在他處:或許就在這個想保存生命,卻產生了**死亡**的影像中。**攝影**的時代也是各種儀式漸行衰退的時代,**攝影**或許正應合了**死亡**向現代社會的入侵,即一種缺乏象徵性,且脫離了宗教,脫離了儀式

Morin, 281

的**死亡**，有點像是突然潛入了原原本本的**死亡**。

生命／死亡：這一範例選項（le paradigme）已被簡化為單單一次快門啟落，分隔了起初的擺姿照相，與終了時的相紙。

隨著攝影，我們進入了平板單調的死亡（la Mort plate）。某日，上完課之後，有人以輕蔑的口吻對我說：「您把**死亡**講得那麼單調乏味。」──但**死亡**的可怖不就是因單調乏味！可怖的是：對於我最愛的人之死，沒有什麼可說的，關於她的相片，沒什麼好談的，我只能注視著相片而無法深入它或轉化它。我唯有的「想法」是：在這第一個死亡之後，我自己的死也已註記了；兩者之間，再也沒有什麼了，只有等待，我沒有其他對策，只有反諷：談論著「沒什麼好談」。

我只能任隨相片留在抽屜裡，或丟進字紙簍，變成廢紙。相片不只有著一般紙張共通的命運（易毀損），而即使定影於較堅固的載體上，終有一天仍會消殞：好比活生生的有機物，首先隨著銀粒子誕生，撒播、萌芽，綻放一陣子後，便開始老化了。受到光線和濕氣的傷害，便逐漸蒼白，衰弱，繼而消逝，只好扔了。古代社會總設法使

Bruno Nuytten

生命的替代品與紀念物能具有永恆性，或至少**死亡**的代表物本身必是不朽的，因而有紀念碑。但是，現今社會卻將必朽的相片當作「此曾在」看似自然而普遍的見證，無啻已捨棄了**紀念碑**。弔詭的是：**歷史學**與**攝影**技術發明於同一世紀。歷史依照實證的史料來編撰回憶錄，乃一純粹的智性言論，用以廢除神話式的**時間**；**攝影**則是確定而短暫易逝的證據，因而這一切使得人們今天愈發感到無可奈何：不久，將不再能以象徵性的觀點和情感的角度來想像時間的長短；**攝影**的紀元也正是革命、抗議、謀刺攻擊、爆炸事件的紀元，總之，是個缺乏耐性的時代，否定了靜待開花結果的時代。──而或許，連「此曾在」的訝異感也即將消失。已經消失了！我不曉得為什麼，但我必定是這訝異感的最後見證者之一（非**現今**的見證者），而這本書則是這訝異感的古早留痕。

這張相片已經變黃，暗淡褪色，終有一天會被丟進垃圾桶，若不是我自己來丟──太迷信以致做不來──也至少等我死後。而隨著這張相片一起消失的會是什麼？不只是「生命」（曾經健在者，活生生地在鏡頭前擺姿勢），有時也是，

怎麼說呢？愛。面對唯一一張相片我看見裡頭我父親母親在一起，我知道他們倆相愛，我想：永遠消失的將是這珍貴如至寶的愛；因為如果我也離去了，再也沒有人為這份愛情作見證：留下的，只有無情的大自然。亦是如此，米席雷不只為了生命的永恆，也為了他那今日已過時的語彙所稱的善良、公正、團結等等觀念之永恆，而單獨對抗他的世紀，將歷史構思為愛的保證。而他這麼做，是多麼尖刻難忍的心碎之痛。

39.

　　起初，當我探詢我對某些相片的情感時（本書起頭，距今已很遙遠），我以為能夠區分一個文化興趣的領域（知面）以及偶然穿越其中的意外交錯，即我所謂的刺點。我現在曉得還有另一種刺點（另一種「傷痕」），不是「細節」；這新的刺點，沒有形，只有強度，它就是**時間**，是所思（「*此曾在*」）教人柔腸寸斷的激烈表現、純粹代表。

　　1865 年，年輕的路易斯・拜恩（Lewis Payne）企圖暗殺美國國務卿席瓦德（W.H. Seward）。亞歷山大・加德納（Alexandre Gardner）曾在監牢裡為他拍照。拜恩靜待上吊。相片很美，這男孩也很美，這是屬於知面的觀感。而刺點是：他將要死去。我同時讀到：*這將發生，這已發生*。我

心懷恐懼，觀察這以死亡為賭注的過去未來式。相片對我顯示了意定姿態的絕對過去式（不定過去時），且意指了未來式的死亡。刺痛我的，正是這一等同關係的發現。面對我母親孩時的相片，我白忖：她將死去，我就像溫尼考特（Winnicott）的精神病患，為了早已發生的災難而顫慄。不管被拍者是否已死去，任何相片都是這樣的災難。

這種刺點，在龐雜繁多的時事攝影中多少被抹拭了，反之，展讀歷史相片則鮮明活現，總帶有時間之擠壓：這已死去，這將死去。這兩個小女孩，望著飛過村莊上空的老飛機（她們的穿著一如我母親孩時；她們正在玩滾木環），她們看起來多麼活潑可愛，整個生命在她們眼前！而（今天）她們已死了，（昨天）她們已經去世。終極而言，一點也不須要在相片中呈現人體，便足以使我面對被壓縮的**時間**而倍感暈旋。沙爾茲曼（August Salzmann）於 1850 年在耶路撒冷附近拍攝伯利恆（Beith-Lehem）（當代的拼寫法）之路：照片中只見一片沙石地和橄欖樹，可是有三個不同的時間重疊在一起，令我的意識大為震驚：我的現在，耶穌的時代，攝影家的時代，全都直

接呈現在這個「真實」的例證中——沒有經過虛構故事或詩意文采的經營。相反的，文章卻從來不能如此深入根本地令人置信。

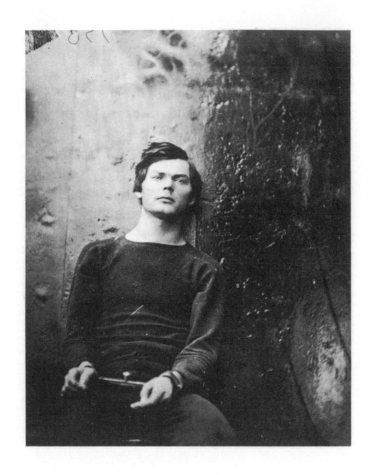

「他已死去，他將死去。」

亞歷山大・加德納（Alexandre Gardner）：路易斯・拜恩
（Lewis Payne）的肖像，1865。

40.

　　正因為任何相片，甚至最貼近活潑生命世界的相片，總帶著未來有一天我將死去的迫切訊號，因此，每一張相片都在召喚著我們每個人，一個個，喚出一切普遍性之外（而非一切超然性〔transcendance〕之外）。除了某些無聊的晚會有大家一起觀賞相片的尷尬儀式之外，相片該是單獨看的。我難以忍受在私人場合觀看電影放映（觀眾不夠多，不夠隱匿），可是照片的話，我必得獨自一人看。中古世紀晚期，有些信徒以一種個人的、低聲的、內向化的、沉思的現代祈禱（devotio moderna）和閱讀，取代了過去的集體形式。我認為這新的個人方式即屬於觀看（spectatio）的領域。公眾相片的觀閱，追根究柢還是私密的閱讀。這點對（屬於「歷史」的）老

相片而言特別明顯，我從中讀出我的年少時代，或者我母親的時代，甚至更遠的，我祖父母的時代；相片裡，我投射了一個擾人的存在生命體，家族系譜的生命，終點就是我。但這個現象，對於乍看之下與我的存在毫無關聯，甚至沒有換喻的或相連關係的相片（比如所有的報導攝影）也是真確的。每張相片都可讀到指涉對象裡顯得私己的一面。**攝影**的時代正巧應合了私生活闖入公眾生活的時代，或者，應當說攝影正配合了一種新社會價值的創造：這個價值即私生活的公眾廣告化。換言之，私生活以作為「**私生活**」被公開消費（**媒體**對影視紅星私生活的不斷追擊，以及法律方面越來越多的窘境，足證此一演變）。然而，因私生活並不只是一項財產（涉及史上有關財產的法律），長遠來看，私生活也是絕對珍貴，不可讓渡、不可異化的地帶，且不僅止於此，我的形象在那裡是自由的（可自由取消形象），因私生活即是心靈生活的條件，我認為我的心靈生活和我的真相彼此混融，或者要這麼說也可以，毋寧是和塑成我的**固執**、我的不可理喻混淆。於是，帶著必要的抗拒決心，我要恢復公眾與私密

的分界：我要發表心靈，但不公開隱私。我依照
兩種範疇來體驗**攝影**及其所屬的世界：一邊是一
般影像，無精打采，不經意滑過，吵雜而無關緊
要（儘管我已飽受震耳欲聾）；另一邊是我的相
片，灼烈而受創。

　　（通常，業餘者被定義為不成熟的藝術工作
者：一個不能 —— 亦不肯 —— 自我提昇，以掌握
專業技巧的人。但是在攝影實踐的領域裡，相反
的，業餘者才是專業者的奇蹟躍升，因為他才知
最珍惜，最接近**攝影**的所思）。

41.

　　我若喜歡一張相片，相片若使我心煩意亂，我便徘徊其中。當我停佇在相片前的這段時間，我做些什麼呢？我看著它，仔細檢視，彷彿我希望對相片中再現的物或人有更多認識。母親的面容隱沒在冬園的遠景深處，顯得模糊而蒼白。我起初的衝動是大喊：「是她！真的是她！終於是她！」現在，我想我明白了——而且能完善地說明——為什麼，是基於什麼，那是她。我渴望藉著思考來清楚描繪這張親愛的臉，視其為縝密觀察的唯一場域；我渴望將這張臉放大，以方便觀察，更深入了解，終至認識其真諦（天真的我，有時還委託沖印工作室來做）；我相信若把細節「串級」放大了（每張相片比前一階段放大，更進一步地衍生微小的細節），我終將迄

及我母親的生命本質。瑪瑞（Etienne Marey）
與繆布呂吉（Eadweard Muybridge）身為操作
者所做的，觀看者的我也希望能做到：我分解，
放大，或者說，放慢速度，以便有充裕的時間，
直到認識真相。**攝影**雖不能滿足這份渴望，卻
為之辯護：我之所以抱著發現真相的瘋狂期盼，
只因**攝影**的所思是此曾在；又因我活在幻象裡，
以為只要把相片表面清洗一番，便可迄及藏於其
後者：檢視相片，意味著把相片翻個面，進入相
紙深處，到達背面（對我們**西方人**來講，隱藏的
要比看得見的更「真」）。可嘆的是，我雖努
力檢視，卻什麼也沒發現；我如果把相片放大，
只見到相紙上的銀粒子，別無其他，我等於是
為了突顯材質而毀了圖像本身。而如果我不放
大，單單檢視，我只能獲得這唯一的認識，很久
以前早就知道的，從我第一眼看相片就已知曉：
亦即這確確實實曾經發生過。如此，螺帽再怎麼
轉圈亦毫無進展。面對**冬園相片**，我是個拙劣
的逐夢者，徒然伸出手臂想擁抱影像：我彷彿
高洛（Golaud）在哀嚎：「我命哀哉！」，因
為他永遠不知道梅莉桑黛（Mélisande）的真相

（梅莉桑黛無所隱瞞，但也不說話。正如**攝影**，
只會說它給人看見的）。

42.

我若勞心費神，焦慮不安，因為有時我靠近，我激動，我燃燒：在這樣的相片裡，我相信我已察覺到真相的輪廓，這便是在我覺得「很像」的照片中碰到的情況。然而，經過一番細思，我不得不自問：是誰像誰？相像，即類似相符，但與什麼符合呢？與身份吧。可是這身份並不明確，甚至是想像的，以致於我可以一直談論著「相像」，卻從來沒見過被拍者。這便是大部分納達拍的肖像（或今日阿維東的作品）給我的印象：基佐（François Guizot）很「像」，因相片符合他嚴肅刻苦者的迷思形象；大仲馬（Alexandre Dumas）體胖、豪放，因為我曉得他自信而多產。奧芬巴哈（Jacques Offenbach）很像，因為我知道他的音樂（據說）機智而風趣；羅西尼（Gioachino

A. Rossini）看起來做作而尖刻（像是如此，所以相像）；女詩人馬賽琳・德玻爾－華爾莫（Marceline Desbordes-Valmore）臉上重現了她的詩裡帶點憨傻的善良；克魯泡特金（Kropotkine）的明眸一如無政府主義傾向的理想主義者，如此等等。他們，我全看了，我可以直率地說他們都「很像」，因為他們符合我對他們期待的模樣。但有個反證：我自覺是個不確定，無迷思的主體，我怎能覺得自己很像？我像的只是我其他的相片而已，如此，沒完沒了：每個人都只是一個拷貝的拷貝，真實的或心理的拷貝（我頂多只能說，我能否忍受某些相片中的自己全依我是否覺得相片符合我希望給人的印象）。這個表面上看起來很平凡的圖像類比（這是人們談及肖像時第一件會提起的事），卻可能異想天開：甲拿了一張他朋友的相片給我看，他曾對我提起這位朋友，而我從未見過本人；可是當我看到相片時，我（不知為何）心想：「我確信希爾凡（Sylvain）不是這模樣！」實際上，相片和隨便誰都像，偏偏不像它代表的人，因為「相像」意味的是主體的身份，只是微不足道的、純粹公民的、甚至法律上

的東西；「相像」只是「他作為他」（« en tant que lui-même »），而我要的是主體「原原本本的他」（« tel qu'en lui-même »）——。「相像」令我不滿，甚至令我懷疑。（這正是我在母親的一般相片裡感受到的傷心失望。——而給我炫目真相的唯一一張相片，卻是張老舊而渺遠的相片，與她一點也不像，一張我從來不認識的小女孩的相片。）

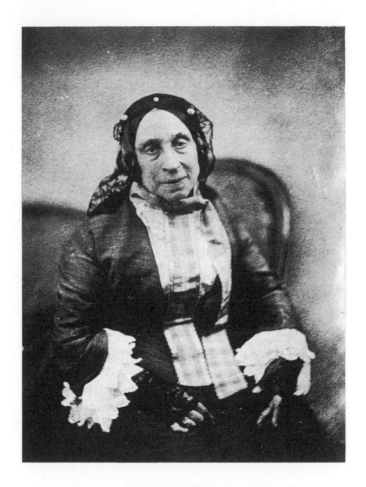

「馬賽琳·德玻爾－華爾莫臉上重現了她的詩裡
帶點憨傻的善良。」

納達（Nadar）：馬賽琳·德玻爾－華爾莫
（Marceline Desbordes-Valmore），1857。

43.

　　不過，還有比相像更陰險，更犀利的：有時攝影呈顯出在真實臉上（或鏡中反照）從未察覺到的遺傳特徵，即某個自己或親人的部位源自祖先。比如這張相片，我和我父親的姐妹有相同的「口鼻部」。**相片**只要將人體支解零碎，便可傳達一點真相。但這真相並非屬於不可化減的個人，而是屬於家族的。有時我會誤認，或至少有一會兒遲疑，比如一幀圓形獎章式的影像，內容是一名少婦的半身像和她的孩子：一定是我母親和我吧？！錯了，是她的母親和兒子（我的舅舅）。我看不太清楚他穿的衣服（相片起了昇華作用，顯現不出什麼），只看得見臉部結構。在我外祖母的臉和我母親的臉之間，有了意外影響，穿插了丈夫、父親，把面容改造過，如此承傳，直到

我（嬰兒？再也沒有更中性的了）。同樣地，這張我父親孩童時的相片，和他成年後的相片比一比，似乎連接不上，但某些部位，某些輪廓線條使他的臉接近我祖母的臉，還有我的臉 —— 好像越過了他，隔代相像。相片能夠顯像（［révéler］照這詞的化學意義而言），但它顯現或透露的卻是人類種族的某種頑強恆久性。波利尼亞克（Polignac）王子（即查理十世的首相之子）臨終時，普魯斯特形容他說：「他的臉終究是屬於他的家族的，先於他的個己靈魂。」相片猶似年華老去，即使神采依舊，卻會將臉皮卸除潤澤，露出遺傳基因的本質。普魯斯特（又是他）提到查理・亞斯（Charles Haas）（小說人物史旺［Swann］的參考對象），說他的鼻子小、非鷹勾鼻，可是到了老年，卻因皮膚乾瘺多皺・露出了猶太人的典型鼻樑來。

L. P. Quint, 49

Painter, I, 138

　　世代家族提供了比公民身份更有力，也更有趣的身份 —— 也更令人安心，因為憶起源頭使我們平靜，思及未來卻令我們激動焦慮。但這類發現亦會令人失望，因為它雖確認恆久性（種族的真相，而非我的），同時卻曝顯了同一家人之

先祖

間的神祕差異：這位嚴肅壯碩，貌似雨果的曾祖
父，與我母親的關聯何在？他具體表現了先祖那
非人的，或者說超乎人情想像的距離（la distance
inhumaine）。

44.

　　因此，我必須臣服於這道法規：我是無法深入穿透攝影的。我只能在平坦的表面上投注目光，來回掃描。相片是平面的（*plate*）、平板的、扁平的、淺薄的、平淡的、乏味的，諸此種種含義，才是我應當承認的。由於其技術方面的起源（暗箱［*camera obscura*］），人們錯將它與穿越黑暗連想在一起。其實該提的是「明室」（*camera lucida*）（這是一種比攝影更古老的描像器名稱，藉之可以透過一個三棱鏡來描繪一物，一眼看著被畫對象，一眼看著畫紙）；因為，就看的觀點來講，「影像的本質完全在於外表，沒有私密性，然而又比心靈深處（for intérieur）的思想更不可迄及，更神祕；沒有意義，卻又召喚各種可能的深刻意義；不顯露，卻又表露，同時在，且不在，

猶如美人魚西恆娜（Sirènes）的誘惑魅力」。（布朗修［Maurice Blanchot］）

攝影若無以深入，這是其明證力的緣故。像中之物已整個兒呈交出來，其視像是確定的——反之，文章或其他感知形式只能以含糊籠統而有待商榷的方式將客體呈現給我，使得我原本以為看見了，卻又心生懷疑。相片的確定性則是絕對至上的，因為我可以自在充裕而專注地觀察相片；而同時，即使我查看得再久，相片卻什麼也沒告訴我。**攝影**的確鑿性正是在於詮釋的停頓：我嘶聲力竭，只能一再地指出此曾在：對任何手上拿著相片的人而言，這是一項「基本信念」，是不可推翻的「源主張」（« Urdoxa »），除非有人向我證明這影像不是一張相片。然而，可嘆的是相片越是明確，我越是無話可說。

Sartre

45.

　　不過，一旦涉及的是人 —— 而非物 ——，**攝影**的確定性又面臨另一挑戰。觀看照片裡的一只瓶子，一枝鳶尾花，一隻母雞，一座宮殿，只關係到真實。但一個人體，一張人臉，尤其常常是心愛者的臉或身體，又將如何？既然**攝影**證實此一生靈的真實存在（這便是它的所思），我要整個兒尋回的，是本質的、「原原本本的他」，而不只是作為公民的或遺傳方面的相像。正因如此，相片的平淡愈加令人悲傷，因為它只能用一不可名狀之物來回應我的瘋狂慾望：明顯的（這是**攝影**的法規），但又是不可能的（我無法證明的）。這不可名狀之物，即為氣質（*l'air*）。

　　一張臉的氣質是不可分解的（一旦我能分解，我便可證明或否定，總之，我可以懷疑，可以撤

開**攝影**。而**攝影**的本性是完全明顯的：明顯，即不願被分解）。氣質不像輪廓側寫，並不是概括的或智性的組成。氣質也並非單純的類比——即使強調了這點——，不似「相像」。不，氣質是個過渡的東西，由身體導向靈魂——*animula*，個人的小小靈魂，有的人好，有的人壞。如此，我隨著入門儀式的軌徑，一路閱覽母親的相片，直到被帶往這一聲吶喊，所有語言的終結：「就是這個！」在這過程裡，首先有一些不稱職的相片只給了我她最粗略的公民身份，繼而是其他相片，數量最多，但我只讀出她的「個人表情」（類比，「相像」照片）；最後，才是**冬園相片**，我不只認出了她（認出一字太粗略），更尋回了她：無關「相像」，而是驚覺，醒悟（*satori*），是難能可貴的事實，筆墨無以形容，或許只有這句話：「這樣，對了，這樣，沒別的。」

氣質（我如此稱呼真相的表情，因沒有其他更好的字眼）有如身份的固執附加物，天賦自成，毫不「自負」：氣質所以能表現主體，因主體不自以為是。在那真相的照片裡，我所愛的人，我曾愛的人，終於完全吻合了她自身，未失去真面

目。吻合過程彷彿變形，十分奧祕：母親的相片，我翻閱過的，多少都像假面；直到最後，忽然間，假面消失了，留下的只有心靈，沒有年齡，但亦非在時間之外，因為這氣質與其面容共存，在她漫長的一生中，我日日目睹。

歸根究柢，氣質也許和某種道德精神有關，會將某種生命價值神祕地反映在臉上？阿維東曾拍過美國勞工領袖菲力普・藍道夫（Philip Randolph）（就在我寫這幾行字的不久前，他剛去世）；我從照片上讀到「善良」的氣質（毫無權力欲：這是肯定的）。氣質就像一道光明的影子伴隨著身體。而相片若不能顯現氣質，身體便有如少了影子，而影子一旦被切除，就只剩下一個貧乏不育的身體，猶如「無影女子」（« La Femme sans Ombre »）神話中所描述的。攝影者僅靠這微細的臍帶來產生生命，萬一天資不足或運氣不佳，不知給予透明的靈魂其光明的影子，那麼，被攝主體便萬劫不復了！我曾上千次被拍照，但這上千位攝影師都「不能成功地表現」我的氣質（也或許，難道我根本沒有？）、我的形象將長久留存下去（或只限於相紙留存的時限），

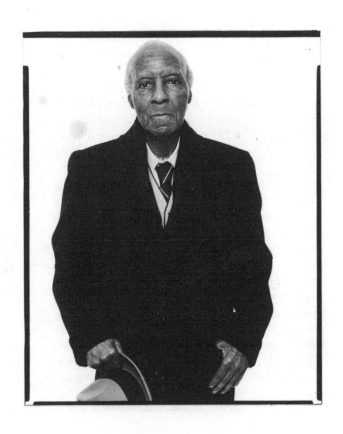

「毫無權力欲。」

阿維東（R. Avedon）：菲力普・藍道夫（Philip Randolph）（《家庭》，1976）。

但留存的只有我的身份，而非我的價值。若是關係到心愛者的形貌，這樣的冒險更教人心碎，我將為了那尋不得的「真實影像」而終其一生沮喪不已。納達與阿維東從未拍過我的母親，殘存的這幀影像是靠一位鄉間攝影師偶然間拍到的；這位無動於衷的中介者早已過世，他從不知道他當時定影的，是個真相——對我而言，是真相。

46.

　我本想規定自己為一些報導「緊急事件」的相片寫評論，卻把自己原來作的筆記逐一撕了。什麼，關於死亡、自殺、受傷、意外，無以置評？沒有。這些相片只見白罩衫、擔架、平躺地上的身體、玻璃碎片等等，我看著這一切，無話可說。啊！如果有個眼神，某一主體的眼神，如果照片上有人看著我就好了！攝影原本具有直視我眼的能力，但這一能力已逐漸喪失，而正面照通常已被裁定為古早過時。（況且這裡又涉及攝影與電影的另一個不同點：電影因虛構片的要求而下禁令，從來沒有人在影片中看向我。）

　相片裡的注目眼光有某種矛盾現象，有時在生活中也會遇到：前幾天在一家咖啡店裡，有位青少年獨自一人望著大廳，東看西看；偶爾他的

眼光恰巧落在我身上，我確信他正在注視我，但不能確定他是否看到了我：這豈非不可想見的歪論，怎能光注視而沒看見？**攝影彷彿將注意力與感知能力區分了開**，只有前者，卻又少不了後者，這真是反常，沒有所思的能思，沒有思想內容的思想行為，沒有目標的瞄準。然而，這一引人非議的行為卻創造了最罕見的氣質。有個弔詭：如何具有睿智的氣質而不想任何睿智的事，僅僅看著這團黑色的合成樹脂相機體？這是因目光凝注，卻視而不見，好似被心裡什麼留住了。這名窮苦的少年，手中抱著一隻剛出世的小狗，將它緊貼著自己的臉頰（柯特茲攝於 1928 年），他那憂傷，心疼，害怕的眼睛注視著鏡頭：多麼教人心碎而憐惜的凝思！而實際上，他什麼也沒注視，只是將他的愛心與惶恐守持在心中：**注視**，即是如此。

然而，如果堅持注視下去（亦即持續地注視，隨著相片，跨越時光），總會有潛在的瘋狂，此因注視既受到真相影響，同時也受到瘋狂左右。1881 年，加爾頓（Galton）與莫罕穆德（Mohamed）出自立意良善的科學動機，曾進行

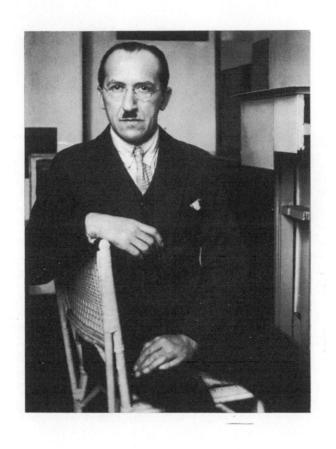

「如何具有睿智的氣質而不想任何睿智的事？」

柯特茲（A. Kertesz）：蒙德里安（Piet Mondrian）在他的畫室，巴黎，1926。

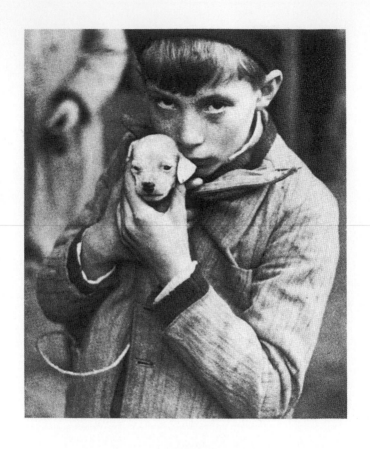

「他什麼也沒注視，只是將他的愛心與惶恐守持在心中：
注視，即是如此。」

柯特茲（A. Kertesz）：小狗，巴黎，1928。

病患面相學的調查，而印刷出版了各種面部表情的圖版。他們所得的結論自然是病症從臉上讀不出來。可是經過了百年之後，這些病患依然看著我，我因而有了相反的見解：凡是直視眼睛的人便是瘋狂的。

攝影的「命運」便是如此：攝影雖然使我相信我找到了「真正完全的相片」（真的，但這是多少次以來的唯一一次？），卻引致了前所未有的混淆，弄混了真實（「此曾在。」）和真相（「即是此！」）；攝影同時成了指證式與驚嘆式，把形象帶至瘋狂地步，竟以情感（愛、同情、哀悼、衝動、慾望）作為生命的保證。因此，攝影確實迫近瘋狂，與「瘋狂的真相」會合了。

Calvino

J. Kristeva, Ribettes

47.

　　攝影的所思，很簡單、平凡，毫無深度：只
是「此曾在」。我曉得我們的批評家會有什麼樣
的反應：什麼！整整一本書（且篇幅很短）就為
了發現我看第一眼便已知道的？——正是如此，
但這顯眼的事實可能是瘋狂的姐妹。**攝影**為一強
化、滿載的顯眼事實，彷彿故意要諷刺、誇張自
身的存在，但並未醜化它所代表的形象（恰相
反）。現象學說，意象乃物之虛有。然而，我在
攝影中意定的，並不只是客體之不在場；這客體
真正存在過，且曾在我看到它在的地方：這兩項
事實出自同一行動，勢均力敵，而此即瘋狂所在；
因直到今天，除非經由中介過程，沒有任何其他
圖像能夠向我確證過去的事物。而**攝影**給我的確
定感是立即直接的，這一點世上沒有任何人敢說

我錯了。對我而言，**攝影**成了一種奇怪的媒介，一種新形式的幻覺（hallucination）：就感官知覺而言是假的，就時間而言是真的：這是一個緩和化了，可說適度節制，二又合一的幻覺（一方面是「現已不在」，另一方面是「但此確曾在」）：與真實擦身而過的瘋狂影像，與真實略有涉獵的瘋狂影像。

我試圖解釋這種幻覺的特殊性，找到了這一點：當我還在觀看母親相片的那陣子，某天晚上，和友人一同去看了場電影，看的是費里尼的《卡薩諾瓦》（*Casanova de Fellini*）；悲傷的我，只覺得電影無趣。可是當卡薩諾瓦開始和一個少女形象的機械娃娃共舞時，我的眼睛為一種猛烈而甘美的敏銳感所觸動，好比忽然感受到某種奇異的迷幻藥效，每個局部都看得一清二楚，可以說，徹頭徹尾品嘗了每個細節，深受震撼：那纖巧細瘦的身影，彷彿在扁平的衣裙下只有單薄的身子，那白色多縐褶的粗絹絲手套，那有點兒荒唐（但也感動了我）的羽飾髮冠，還有那搓了粉的臉蛋，天真浪漫，又有個性。隨其「美好意願」的天使般動作，一方面看起來毫無生氣，教人無可奈何，

另一方面，卻又顯得無拘無束，甘心待命，聽話而多情。我不禁想起了攝影，因種種這些，我全可用來形容令我感動的相片（而經由方法，我認定這些相片才是**攝影**）。

那時我認為我已了解，攝影、瘋狂、與某種我仍不知如何命名的事物有關聯（有一環結）。我起先將這不知名的事物喚為愛的痛苦，因為，終究而言，我不正愛上了費里尼的機械娃娃？人豈不是會愛上某些相片？（觀看普魯斯特社交圈的相片，我愛上了茉莉亞·巴赫黛〔Julia Bartet〕，也愛上了基許公爵〔duc de Guiche〕），但也未必盡然如此，應該是一陣比愛慕情感更豐沛的浪潮。從**攝影**（某些相片）激起的愛情，傳來的是另一種音樂，其名稱很奇怪地已過時了：**憐憫**，或悲憫（la Pitié）。我將所有「刺痛」我（因這即是刺點所為）的相片全聚集在最後這一點思考中，比如戴細項圈，穿綁帶鞋的黑人女子等。絲毫不差地，從一張張相片，我越過了非現實的代表事物，瘋狂地步入景中，進入像中，雙臂擁抱已逝去者或將逝去者，猶如尼采所為：1889 年 1 月 3 日那天，他投向一匹被

犧牲的馬，抱頸痛哭：因**憐憫**而發狂。 *Podach, 91*

48.

　　社會致力於安撫**攝影**，緩和瘋狂，因為瘋狂
會不斷地威脅正在看相片的人，威脅在其臉上爆
發。為此，社會有兩項預防途徑可採用。

　　第一道途徑在於將**攝影**視為一門藝術，而
沒有任何一門藝術是瘋狂的。攝影家因而一心一
意與藝術家競爭，甘心接納畫作的修辭學與其高
尚的展覽形式。事實上，**攝影**可成為一門藝術，
即當它不帶任何瘋狂，當它的所思被人遺忘，既
而它的本質不再對我產生作用時：您會相信，面
對布佑少校（Commandant Puyo）的〈漫步仕
女〉，我會心煩意亂，大喊：「*此曾在*」嗎？電
影亦加入了**攝影**的馴服過程 —— 至少虛構劇情片
是如此，即所謂的第七藝術；一部電影經由人工
手法也可顯得瘋狂，也可引進瘋狂的文化符號，

但其本性（其圖像地位）原本並非瘋狂的。電影向來與幻覺（hallucination）相反，只是一種假象（illusion）；其視象有如作夢一般，而非往事歷歷復現於幻覺中（ecmnésique）。

另一個安撫**攝影**的方法是讓它大眾化，群體化，通俗化，使它和其他圖像相較時再也顯不出特色，讓人無法再確認其專長、爭議與瘋狂。這便是今日社會的狀況：**攝影**以其霸權壓倒了其他類型的圖像，不再有版畫，不再有具像繪畫。不然，從此以後只有一種以攝影為範本的具像畫，因感受迷惑而順從攝影（而其順從方式亦令人迷惑）。有人指著咖啡店裡的顧客，真的對我這麼說：「您看他們多麼死氣沉沉啊；我們這時代，圖像都要比人看起來更活。」我們這個世界的一大特徵，大概就是這種顛倒現象：我們幾乎是遵照大眾化的形象來過生活。比如在美國，無一事物不轉換成影像：存在的，生產的，消費的，就只有影像。舉個比較極端的例子：走進紐約一家色情夜總會，你找不到邪惡，只看得到邪惡的「活人扮演的靜態畫」（梅波碩普深具明見地從中汲取題材，完成了幾張攝影作品），裡頭的無名人

士（絕非演員）自願被鎖上鍊條，挨鞭子打，彷彿只有在符合虐待狂／被虐狂刻板標準（早已陳腔濫調）的享樂形象時，才能想見自身的逸樂。經由影像才知享樂，這便是社會的一大改變。這個反常的現象必然引起了道德方面的問題，但並非由於影像是不道德、反宗教或形同惡魔（如同**攝影**誕生之初某些人士曾經宣稱的），而是因普及化的攝影影像，藉著展示說明的名義，反而將這個充滿衝突和慾望的人間給完全非真實化了。所謂今日的進步社會，其特點在於消費的是影像，而過去接受的是信仰；這樣的社會因而比較自由寬容，比較不狂熱偏激，但同時也比較「虛假」（較不「真實」［authentique］）——我們可以將這種情形解譯為當今意識中噁心苦悶感的告白，好似普及化的影像只產生了一個無差別（冷漠無情）的世界，只能從中忽此忽彼地迸發出無政府主義、邊緣主義，以及個人主義的吶喊：讓我們銷毀影像，拯救立即直接（不經中介）的**慾望**！

瘋狂或明理？**攝影**可為兩者之一：**攝影**是明理的，當其真實性為相對的，透過美學或實用習慣（在理髮店或牙醫診所等候時翻閱雜誌）以緩

和化；或者，**攝影**是瘋狂的，當其真實性是絕對的，或可說本源的，將**時間**本身重新注入觀看相片時的愛戀意識和驚愕感受中，由這真正的返注行動倒轉了事物的歷程，而這個行動，我名之為攝影的狂喜（l'extase），以此，作為結語。

這便是**攝影**的兩道途徑。任我來選擇，讓拍攝景象順從完美假象的文明化符碼，或者是迎對從**攝影**中醒覺過來的固執且難以應對的真實。

1979 年 4 月 15 日至 6 月 3 日

參考書目

I——專書

Beceyro (Raul), *Ensayos sobre fotografia*, Mexico, Arte y Libros, 1978.

Bourdieu (P.) (sous la direction de), *Un art moyen*, Paris, Minuit (Le sens commun), 1965.

Calvino (I.), «L'apprenti photographe», nouvelle traduite par Danièle Sallenave, *Le Nouvel Observateur, Spécial Photo*, no. 3, juin 1978.

Chevrier (J.F.) et Thibadeau (J.), «Une inquiétante étrangeté», *Le Nouvel Observateur, Spécial Photo*, no. 3, juin 1978.

Encyclopaedia Universalis, article «Photographie».

Freund (G.), *Photographie et Société*, Paris, Seuil (Points), 1974.

Gayral (L. F.), «Les retours au passé», *La Folie, le temps, la folie*,

Paris, U.G.E., 10x18, 1979.

Goux (J.J.), *Les Iconoclastes*, Paris, Seuil, 1978.

Husserl, cité par Tatossian (A.), «Aspects phénoménologiques
du temps humain en psychiatrie», *La Folie, le temps, la
folie*, Paris, U.G.E., 10x18, 1979.

Kristeva (J.). *Folle vérité...*, Séminaire de Julia Kristeva, édité par
J.-M. Ribettes, Paris, Seuil (Tel Quel), 1979.

Lacan (J.), *Le Séminaire*, Livre XI, Paris, Seuil, 1973.

Lacoue-Labarthe (Ph.), «La césure du spéculatif», *Hölderlin :
l'Antigone de Sophocle*, Paris, Christian Bourgois, 1978.

Legendre (P.), «Où sont nos droits poétiques ?», *Cahiers du
Cinéma*, 297, février 1979.

Lyotard (J.F.), *La Phénoménologie*, Paris, P.U.F. (Que sais-je ?),
(1976).

Morins (Edgar), *L'homme et la mort*, Paris, Seuil (Points), 1970.

Painter (G.D.), *Marcel Proust*, Paris, Mercure de France, 1966.

Podach (E.F.), *L'effondrement de Nietzsche*, Gallimard (Idées), 1931, 1978.

Proust, *A la recherche du temps perdu*, Paris, N.R.F. (Pléiade).

Quint (L.P.), *Marcel Proust*, Paris, Sagittaire, 1925.

Sartre (J.-P.), *L'Imaginaire*, Gallimard (Idées), 1940.

Sontag (Susan), *La Photographie*, Paris, Seuil, 1979.

Trungpa (Chögyam), *Pratique de la voie tibétaine*, Paris, Seuil, 1976.

Valéry (P.). *Œuvres*, tome I. Introduction biographique, N.R.F. (Pléiade).

Watts (A.W.). *Le Bouddhisme Zen*, Paris, Payot, 1960.

II——攝影集與期刊

Berl (Emmanuel), *Cent ans d'histoire de France*, Paris, Arthaud, 1962.

Newhall (Beaumont), *The History of Photography*, The Museum of Modern Art, New York, 1964.

Creatis, no.7, 1978.

Histoire de la photographie française des origines à 1920, Creatis, 1978.

André Kertész, Nouvel Observateur, Delpire, 1976.

André Kertész, Centre national d'Art et de Culture Georges Pompidou, Contre-jour, 1977.

Nadar, Turin, Einaudi, 1973.

Photo, no.124 (janvier 1978) et no.138 (mars 1979).

Photo-journalisme, Fondation nationale de la Photographie
 (Exposition, Musée Galliera, nov.-déc. 1977).

Rolling Stone (U.S.A.), 21 oct. 1976, no.224.

August Sander, Nouvel Observateur, Delpire, 1978.

Spécial Photo, Nouvel Observateur, no.2, nov. 1977.

圖片說明及出處列表

丹尼爾・布迪涅（Daniel Boudinet）：〈拍立得〉，1979

史蒂格立茲（Alfred Stieglitz）：〈馬車終點站〉紐約，1893（紐約現代美術館）

維辛（Koen Wessing）：〈尼加拉瓜，士兵在街道上巡邏〉，1979

維辛（Koen Wessing）：〈尼加拉瓜，父母找到他們孩子的屍體〉，1979

克萊因（William Klein）：〈五月一日，莫斯科〉，1959

阿維東（Richard Avedon）：〈威廉・卡斯比［William Casby］，生為奴隸〉，1963

桑德（August Sander）：〈公證人〉（感謝華盛頓桑德藝廊）

克里富（Charles Clifford）：〈格拉那達［Grenade］，阿罕布拉宮［Alhambra］〉，1854-1856

詹姆士・泛・德・吉（James Van Der Zee）：〈家庭肖像〉，1926

克萊因（William Klein）：〈紐約，1954：義大利社區〉

柯特茲（André Kertesz）：〈小提琴手的敘事歌謠〉，匈牙利，
　　阿伯尼（Abony），1921

海恩（Lewis H. Hine）：〈療養院的身障病患〉，紐澤西，1924

納達（Nadar）：〈沙佛釀・德・布拉札 [Savorgnan de
　　Brazza]〉，1882（巴黎／ S.P.A.D.E.M. 攝影檔案）

梅波碩普（Robert Mapplethorpe）：〈菲耳・格拉斯 [Phil
　　Glass] 及鮑柏・威爾森 [Bob Wilson]〉

威爾森（George W. Wilson）：〈維多利亞女王〉，1863 年（感
　　謝伊莉莎白二世女王陛下恩准翻拍）

梅波碩普（Robert Mapplethorpe）：〈伸開手臂的青年男子〉

納達（Nadar）：〈藝術家的母親或妻子〉（巴黎／ S.P.A.D.E.M.
　　攝影檔案）

柯特茲（André Kertesz）：〈恩斯特〉，巴黎，1931

尼葉普斯（Nicéphore Niépce）：〈擺好餐具的餐桌〉，1822 年
　　左右（尼葉普斯博物館）

亞歷山大・加德納（Alexandre Gardner）：〈路易斯・拜恩［Lewis
　　Payne］的肖像〉，1865

納達（Nadar）：〈馬賽琳・德玻爾—華爾莫［Marceline
　　Desbordes-Valmore］〉，1857（巴黎／ S.P.A.D.E.M. 攝影檔案）

私人照片：作者收藏

阿維東（Richard Avedon）：〈菲力普・藍道夫［Philip
　　Randolph］〉（《家庭》，1976）

柯特茲（André Kertesz）：〈蒙德里安在他的畫室〉，巴黎，
　　1926

柯特茲（André Kertesz）：〈小狗〉，巴黎，1928

《電影筆記》（ Les Cahiers du cinéma ）與作者衷心感謝以上各位藝術家
允予複製其作品，也非常感謝上述各機構協助本書取得刊登圖片的版權。

近代思想圖書館系列 67

明室：攝影札記

La chambre claire

Note sur la photographie

作者：羅蘭·巴特 Roland Barthes
譯者：許綺玲
主編：湯宗勳
特約編輯：江灝
美術設計：陳恩安
企劃：鄭家謙

董事長：趙政岷｜出版者：時報文化出版企業股份有限公司／108019 台北市和平西路三段 240 號 1-7 樓｜發行專線：02-2306-6842｜讀者服務專線：0800-231-705；02-2304-7103｜讀者服務傳真：02-2304-6858｜郵撥：1934-4724 時報文化出版公司／信箱：10899 台北華江橋郵局第 99 信箱｜時報悅讀網：www.readingtimes.com.tw｜電子郵箱：new@readingtimes.com.tw｜法律顧問：理律法律事務所／陳長文律師、李念祖律師｜印刷：勁達印刷有限公司｜二版一刷：2024 年 3 月 29 日｜二版四刷：2024 年 8 月 23 日｜定價：新台幣 380 元

明室：攝影札記／羅蘭·巴特（Roland Barthes）著；許綺玲 譯—二版 .-- 臺北市：時報文化，2024.3；192 面；13×21×1.2 公分 .--（近代思想圖書館系列；067）｜譯自：La chambre claire : note sur la photographie｜ISBN 978-626-396-016-9（平裝）｜1. 巴特（Barthes, Roland, 1915-1980）2. 攝影 3. 文集｜950.7｜113002398